U0045271

我們並不是在尋找傳統文化，我們是在尋找自己的本來面目。

與人相交的方式，若只有言語，可能無法真正認識對方。

真正的「出神入化」，是因為超越了技術，因此產生了一種自由與蛻變。

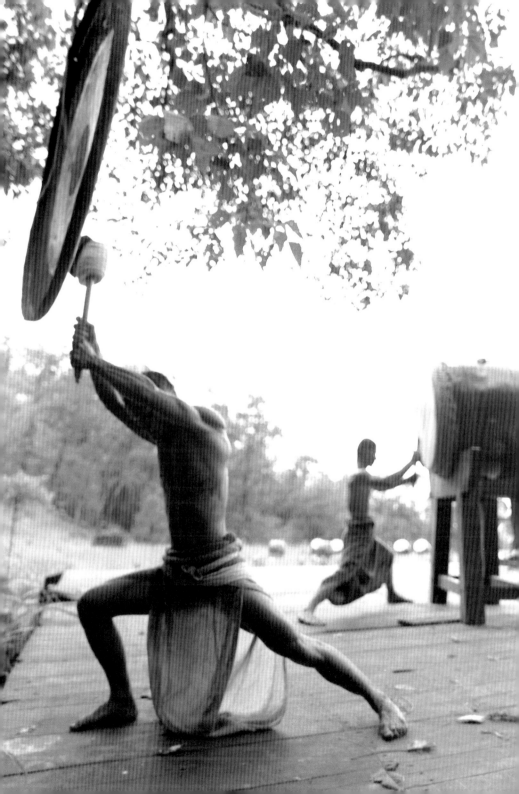

自由與規矩看起來有異，但真正了解自由的人，怎會被規矩困住？

一個最好的演員，當他上台的時候，就在找下台的時候。

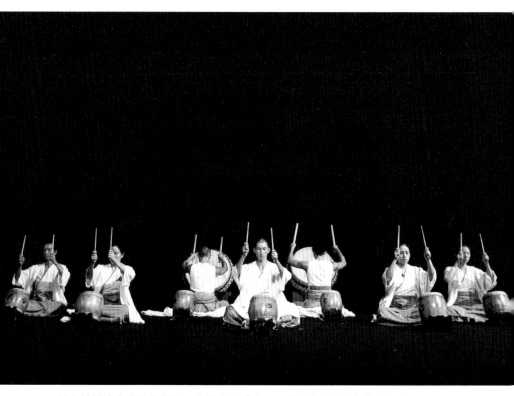

優人神鼓演出時沒有指揮，靠的就是「聽」，而鼓手通常不太表現自我。

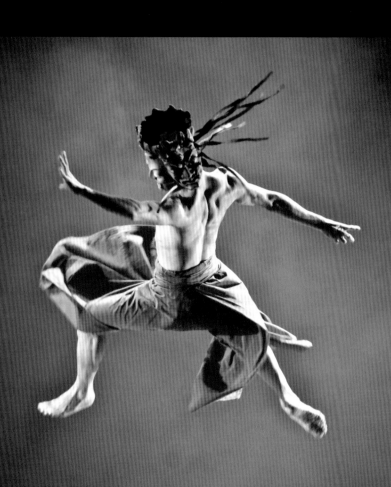

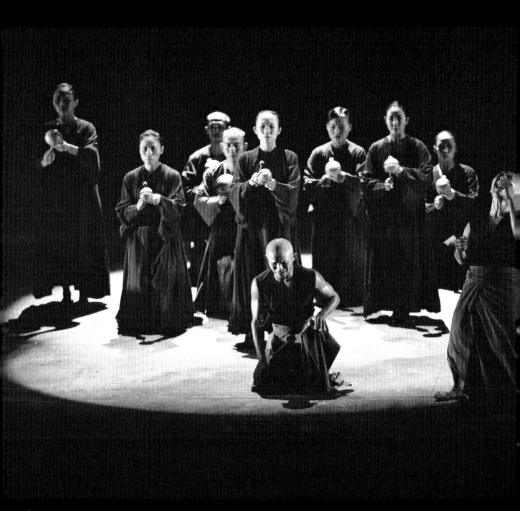

一個表演者內在的悸動才是活生生的力量，而不是美麗刻板的手勢。

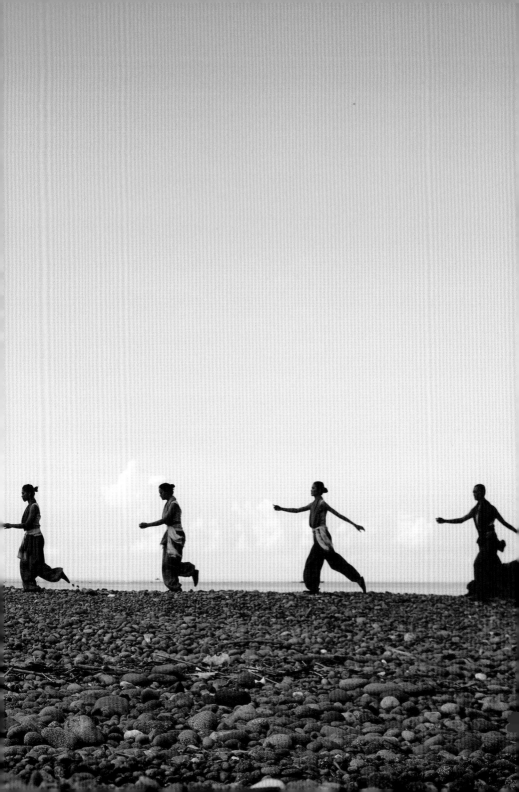

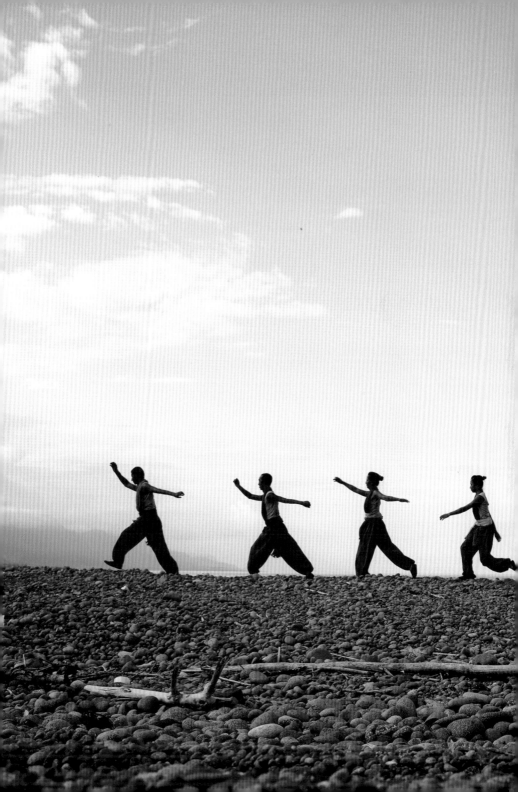

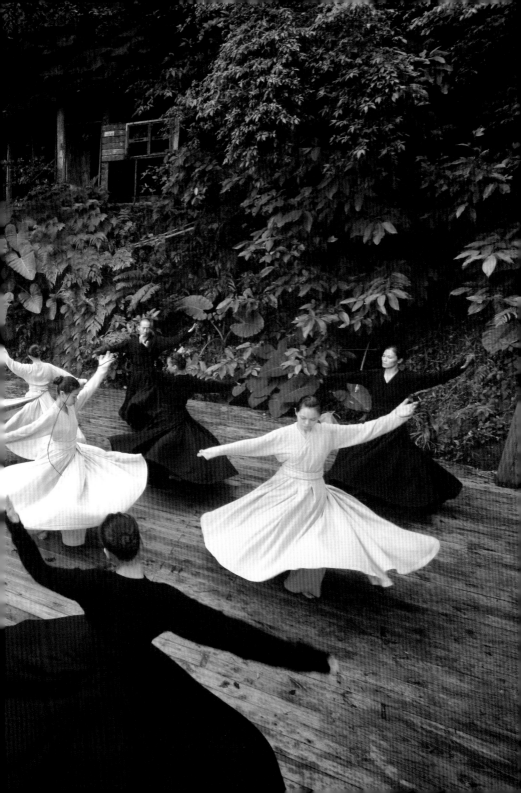

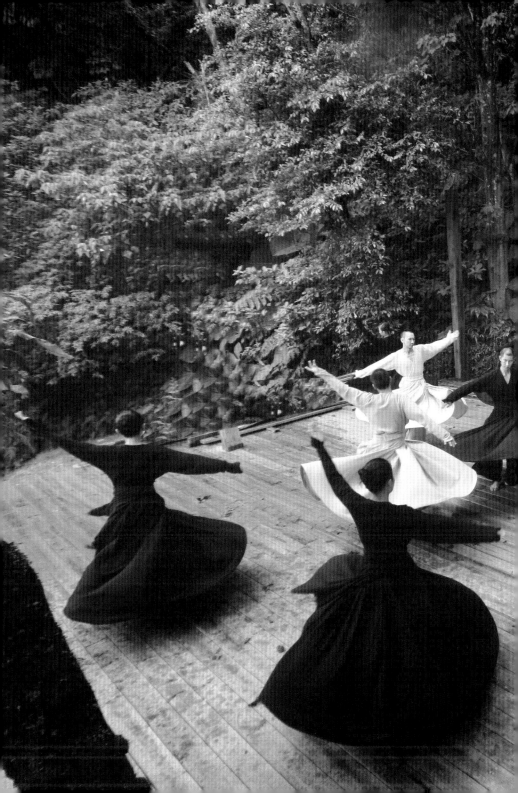

一個人必須同時是兩隻鳥⋯⋯，
不論你在做什麼，讓內在的另一個你不斷地觀看著你。

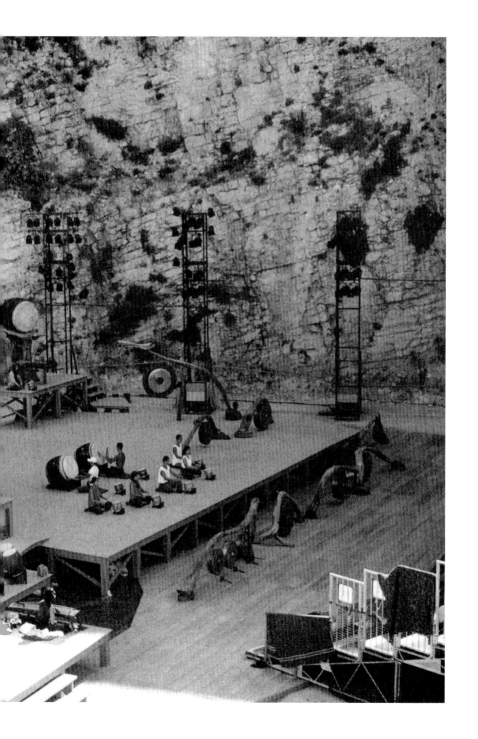

丟下你手中的劍，忘記你曾經擁有的形式，成為一個人。

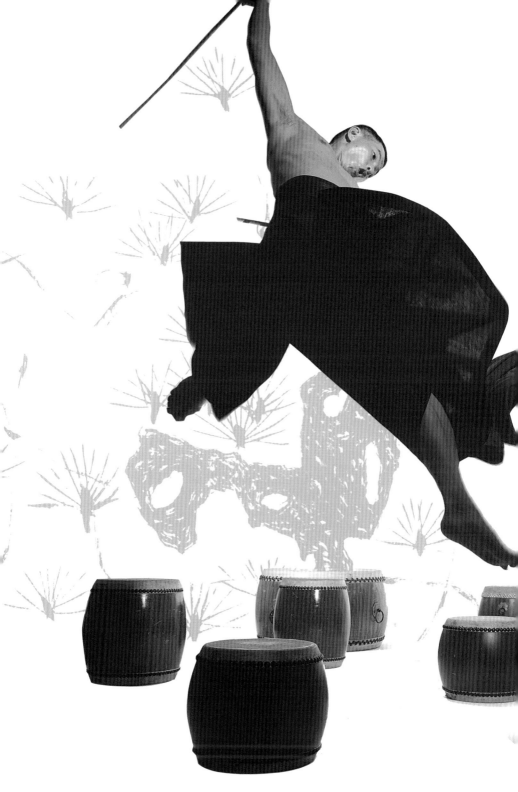

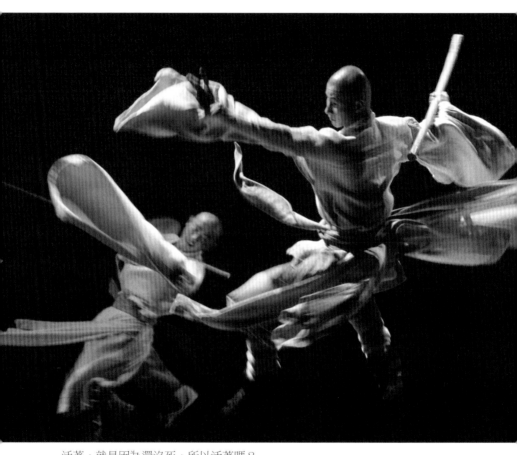

活著，就是因為還沒死，所以活著嗎？

表演就像河流一樣，需有兩岸，沒有岸，河水就會溢出來，就會氾濫成災。

劉若瑀的
三十六堂表演課

劉若瑀
著

青出於藍而勝於藍

吳靜吉

我永遠不會忘記，一九九八年，優人神鼓在法國亞維儂藝術節開幕演出「聽海之心」結束時的情景。當時全體觀眾起立鼓掌，劉若瑀和他的所有演員被這樣如雷的掌聲和安可聲，驚訝得不知所措而愣在台上，我立即跑上側台跟他們說繼續演出「沖岩」，劉若瑀這才驚醒過來，帶著演出者共同加演「沖岩」答謝觀眾。果然「聽海之心」被選為當年亞維儂藝術節的最佳節目。

二〇〇六年，優人神鼓應邀到委內瑞拉，參加該國最大的卡拉卡斯國

際戲劇節演出。演出當天，不幸遭遇了該國一位兒童被綁架撕票的事件，在多方考量後還是決定演出。當晚五千多位觀眾席的戶外劇場只坐了一半，藝術總監劉若瑀當場決定替這位孩子默哀十分鐘，觀眾悲喜交集地進入了他們「聽海之心」的表演中。第二天開始，場場爆滿，媒體更是天天報導和讚美。

蘭陵劇坊從草創時期我就擔任劇團的指導老師，創始團員劉若瑀縱橫的才華很快就在訓練中嶄露無遺，因此應中視邀請主持「小小臉譜」的兒童電視節目並獲得金鐘獎，也成為當時《時報週刊》的封面女郎。當大家看好她在影視界發光發亮時，她內心似乎一直渴求一種新的表演模式。到紐約大學讀書時，意外地遇見了貧窮劇場大師 Grotowski，從此投入貧窮劇場的訓練。

一九八八年她回台後隨即成立了優劇團，也就是今日的優人神鼓。在

幾度尋覓中，逐漸演化出自己的劇場觀。終於她結合了 Grotowski 身體訓練、東方傳統武術、擊鼓、太極導引等元素，探索出以靜坐、開發內在生命品質為表演質地之「當代肢體訓練法」，在專業領域上具開創性；她廣闊地運用音樂、戲劇、文學、舞蹈、祭儀等素材，持續創作，呈現台灣優質劇場表演藝術，其世界觀與當代美學之特點，以「優人神鼓」實踐道藝合一、東西交融之理念，長期向下扎根，傳承表演藝術，成果斐然，影響深遠，榮獲二○○八年國家文藝獎「表演藝術家」殊榮。

劉總監其實有一顆宗教的愛心，她長期帶領優人神鼓團員行腳台灣，以走一天路，打一場鼓的方式，與所生長的台灣土地、自然環境及各地鄉親相遇交流、相互滋長並學習不同的藝術生活經驗。

原來，她關懷弱者的一顆心，是我當時在蘭陵劇坊時所沒有預測到的，就像她在委內瑞拉演出時，自然而然地流露出同理心的演出一樣。她

8

和景文中學合作，為那些希望從鼓聲藝術中找回自己的青少年開班授徒，幾年下來，這些青少年也都在大學中找到自己的定位。

此外，無論是到南投埔里的山上小學，或是少年之家的募款活動，她皆不遺餘力的奔走。二○○九年大安森林公園的「八八水災賑災義演」亦由她發起，廣邀表演藝術團體為飽受天災之苦的民眾，共盡一份心力。同年，她走入監獄，開始教授收容人打鼓，希望藉由習鼓的過程，讓他們勇敢面對自己的過去，以嶄新的面貌迎接未來。

劉總監也透過「KEEP WALKING 夢想資助計畫」，希望帶著一群她稱為「安途生」的中輟孩童，讓他們行走台灣各縣市，去觸摸這塊土地，認識許多擁有寶貴生命經驗的人，看看社會上各式各樣的人如何努力過生活，用笑容迎接每一個挑戰。

其實劉若瑀很單純，就像她在亞維儂藝術節面對掌聲時的反應一樣。

一旦找到了最愛，一定心無旁騖地堅毅學習。

她曾經因迷戀 Grotowski 的劇場觀，而期待自己跟隨老師的腳步，努力傳承。可喜的是，在不斷自我追尋和成長中，她一而再再而三地反思自問，終於創造了自己，並且青出於藍而勝於藍。

推薦序 青出於藍而勝於藍

是禪？還是秀？

李安

多年前，在紐約看了一場優人神鼓的演出。表演非常精采，結束時掌聲如雷，歷久不歇。秀秀（老友們慣稱她小名）最後上台謝幕。其體態寧靜了然，眼神不理不露，一副已然得道的模樣，我看了覺得很有意思。

當晚，我請團員們吃消夜，席間我丟給秀秀一個無厘頭的問題：「你們是在參禪，還是在做秀？」秀秀愣了一下，眉頭隨之深鎖，尋思了好一陣子。之後大家吃飯聊天，這問題也就不了了之了。

很高興讀到她這本書，對表演或生活有興趣的人，這本書值得一讀再讀。雖然以前我問秀秀的是一個不會有答案的問題，但從這本書中，我讀到對這個議題許多深刻的探討，讓我了解到秀秀這些年來刻骨銘心的發展歷程。

在我做學生學表演的時候，Grotowski 就一直是我的一個偶像。這本書最可貴之處是，它不只是一個 Grotowski 訓練的見證，也是一個學子上課後多年驗證的反思。一位西方的劇場高人，參了東方的禪理，反芻教導東方學子，再由她從自身文化的根源，印證到她的本性，來回三十年，其內容自有許多發人深省之處。

真虧秀秀一切記得那麼清晰，也講述得這麼確切易懂。想來這些道理與體驗，對她來說一定是極深刻的。謝謝她把這些寶貴的經驗分享嘉惠我們。

我從事影劇工作多年，對表演與人生是有些體會，我覺得「人生」因為我們必須與他人並存共處，需要得到別人的認可，壓抑本性，表演出最合理討喜的一面是必要的。而演戲，因為只是揣摩角色，並非本人，反而我們更願意真心投入，顯露真性。所以戲劇（演戲也好，看戲也好）是不是我們更應該正視的功夫與課題呢？

禪也好，秀也好，它們不都是追求真性的努力嗎？有什麼好問的！

修行和藝術的扎實結合

賴聲川

我第一次看到秀秀（大家都叫若瑀的小名）是一九八二年。她年輕、亮麗，散發出不可思議的青春力量，正在和一群夢想家共同創造蘭陵劇坊在台灣實驗劇場史中不朽的地位。這一群朋友，包括她、金士傑、卓明、尤慶琦、黃承晃、金士會、杜可風等，正在創造一個重要的另類文化，台灣從來沒有見過的創意表現。

時間轉到一九八五年，我已經回台灣長住，在國立藝術學院（今日台北藝術大學）任教。除了在學校做的幾個實驗性即興創作作品之外，我和

蘭陵合作了一部戲叫做「摘星」。當時秀秀出國了，沒有機會跟她合作。

同年，「表演工作坊」已經成立，第一個作品「那一夜，我們說相聲」，令我們意外的成功，尤其是在大眾方面。第二部戲要做什麼？我們壓力很大。秀秀剛從美國回來，我知道她在和世界實驗劇場之父葛托夫斯基學習，當然希望她加入我們正要發展的「暗戀桃花源」。但我心中有些疑慮，因為我在柏克萊的時候，有幸見過葛托夫斯基，聽過他的演講，後來也知道他一個特別有野心的計畫被柏克萊否決了。之後才知道這個計畫移到爾宛，那也就是秀秀參加的表演訓練計畫。

我當時的疑慮是：葛氏那三年正在創造一種結合修行、演員訓練和藝術表現的訓練，其實就是一種修行的方式。那個時代很流行自創心靈修行方法，我擔心的是葛氏所尋找的人生真理，未必會出現在他希望創造的修行中。有更多早已成形成熟的修行傳承，在世界上已經普遍實行了幾千年，是已經被證實能成功的方法，目標是一樣的。一個人為什麼要自創修

行方法？他的實驗尚未成熟，他的學生有沒有任何風險？

一九八五～八六年，在「暗戀桃花源」排練的過程中，我和秀秀充分討論過這些問題，當然也感受到她在葛氏訓練之下學了一身功夫。但奇怪，這些功夫未必能運用在我正在成立的「即興創作」體系上。我那次的工作是要把她從葛氏訓練中拉回到她最本能的表演才華，同時尊重她的葛氏訓練，因為我也感覺到那是很珍貴的。最後她交出了漂亮的成績單，「暗戀桃花源」的「春花」於是成形了，後來所有演春花的演員也要根據秀秀所塑造的人物來飾演這個角色。

事隔多年，我知道秀秀開始走向打擊樂，也感覺到她這個新追尋背後真正的支撐力量是人生的修行，這兩者對秀秀來講是從來不分開的。看著她這些年的藝術呈現，我更欣賞到她在爾宛受葛氏訓練所帶來的豐碩成果，因為我感覺到她真正把這些訓練融合到她的生活與藝術之中。

18

鏡頭轉到二〇〇九年，我在籌備台北聽障奧運會的開幕式。我請秀秀訓練八十位聽障高中生，希望他們能夠和已經世界知名的優人神鼓同台在開場時演出。秀秀表示保留，她不認為這些聽障青年能夠禁得起優人神鼓嚴格的訓練，我還是請她盡量試試看。

過不到兩星期，秀秀表示，這實在太困難了，他們即使可以練鼓，但又要踩著拍子推鼓換方向，這是不可能的，希望可以刪減人數，推鼓部分則由聽人擔任。但是孩子已經排練，有很大的榮譽感，都想要繼續參加。這時我們也接到許多家長的來函，認為孩子既然參加又退出，等於是讓他們受到更大的挫折。我還是希望秀秀耐心再試，因為我認為，她做不成就沒人做得成。

過了一段時間，有些進展。秀秀和優人神鼓的老師們找到一些方法來帶這些孩子。又過了一段時間，我親自去看他們排練，整齊畫一的表現讓

我感動到熱淚盈眶。秀秀說：「還不行，他們還差一段距離。」

二○○九年九月五日晚上，台北聽障奧運會開幕，讓全世界看到這八十位聽障孩子與優人神鼓共同精準的打出振奮人心的鼓聲。優人神鼓要求的所有精氣神，全部準確的釋放出來了，震撼並感動全場。後來家長也跟我寫信謝謝我們，謝謝優人神鼓，讓他們的孩子享受到此生最大的榮耀。

這些點點滴滴，是我所認識的秀秀。這些年我看著她的優人神鼓跑遍世界，賦予觀眾豐富的精神糧食。我非常佩服看到一個本質上是修行人的秀秀，其實本質上也是藝術家。她把這兩者融合得這麼巧妙，讓她的藝術與人生同樣散發出高度的品格、尊嚴、紀律與智慧。這是她的第一本書，來得實在很晚，但我相信讀者朋友能夠在這三十六堂課中，不但學習表演，更學習人生的修行。

20

三十年釀就的體悟

從優劇場到優人神鼓，轉眼劇團已成立二十多年。從第一天開始，我就想告訴團員們，深埋在心中的「表演者」是什麼；雖然斷斷續續的提及，但始終片段，也難深入。

這本書終於在忙碌的工作之中整理出來了。我想，在這期間，除了團員的好奇外，還有很多對表演好奇的年輕人，想一探當年我在加州的經驗。離開加州已三十年了，這麼多年來，從優劇場開始，我並沒有直接教導當年老先生的方法，大多數的訓練都已經過我個人的轉化，也不能稱為

是老先生原來的訓練方法了。但是當年老先生智慧的引導，至今受用無窮。這本書裡的大多數故事與資料，都只是老先生當時的一句話，有些是刻意說的，有些也許只是不經意說的，但在心中成為一個對自己反省的觸動。多年來，仍然令人記憶深刻，也從中再發現了新的感觸。

這本書中，除了一些具體的英文字之外，大多數內容都是我的領悟與思想，所以不希望大家誤認為書中的文字都是老先生說的。我曾經在義大利的報章上看到一個記者報導老先生的演講，在文章最後有一個附注，「以上全文皆為演講者之語言，沒有任何本人的解釋或衍生評論。」當記者在報導老先生時都如此謹慎，這也是我為什麼在書中不直接指明老先生的名字。書中其他的人名也都不是當時同伴們的真實姓名，也有一些情境、故事是重新架構的。這本書雖然是那一年的體悟，但終究已過了三十年。雖然書出得很晚，然而，沒有這三十年，恐怕也難看見真相。

然而，正因所有靈感都來自當年在加州跟著老先生的學習，所以我仍要將這本書獻給我的老師——Mr. Grotowski。

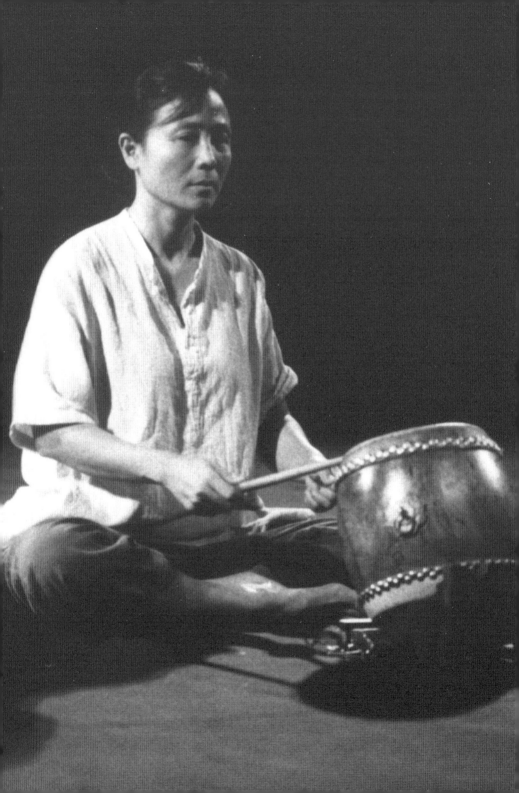

上學期

打破時間

精準地傳遞一件事，而且一次只告訴一個人，是很重要的事。

那天，我站在老泉山上排練場的木造亭子裡，望向遠方的山林——那是父親本想闢為茶園的一片竹林地，尚未開墾。那年我從加州回來，正想尋找一塊山地做為訓練基地，來練習在遙遠的另一座山頭上，那些深刻難忘的記憶。那台小怪手將一叢叢竹幹拔起，漸漸闢出一小片平地。我和一些年輕人，就在這裡，透過竹林的痕跡，將沉澱在心裡的那個力量喚出來；雙腳踏在泥濘的地上，心想，雖然沒有遮雨的穀倉，但至少有一片山。望著遠方即將西下的夕陽，想起遙遠山頭上的那位老人，牧場上的那些人，和天天看夕陽的日子。

28

一九八三年夏天，我第一次抵達那個牧場，大約是下午四、五點。已經有人在那裡等了，其中有些人看起來似乎已來了一段時間，有些人則和我一樣，像是剛剛才報到的。之所以去那個牧場，是因為我被選上要接受一個特殊的訓練課程，所以千里迢迢搭飛機前往那裡，跟一位據說非常有智慧的長者學習。那個牧場所在位置非常偏僻，大片草原連接著樹林，草原上只有一座外表看起來很老舊的大穀倉，穀倉旁只有一戶人家，養了幾頭羊和牛。

我老遠從紐約搭飛機來到這裡，已經有些累。剛抵達時，原以為會先點名，等同伴們自我介紹、互相認識後，就可以回家休息。沿途還可順便採購一些民生用品，因為牧場距離我住的地方還要一小時車程。

結果，我們只是坐在一個有幾張木頭椅子的休息區等待著。原來就已經在那裡的人並不太和其他人寒暄，只是客氣地互相點個頭。大約等了

半個小時，一個滿臉大鬍子、穿著卡其上衣和褲子的老人走過來，跟在他身後是另一位穿著卡其裝的人。第二天我才知道她是女性。當他們行經我們身邊時，老人看著我們，一個一個叫了一聲我們的名字，好像在確認誰是誰。但也就這麼一句而已，並沒有再說其他的話。隨後，我們被帶進穀倉；那是一個寬敞空曠的空間，除了地上有幾盞煤油燈之外，什麼都沒有。幾個人走過去，將燈點亮，但仍沒有人講話。

大鬍子老先生就是傳說的那位智者。他走到穀倉入口對面左方的角落，坐了下來。他就這麼盤坐在地上，然後點了一根菸，抽了一口，就睨著眼看向我們這裡。還是沒有說話。沒有開場白、沒有歡迎儀式，而我們也只是安靜地坐著。又坐了一段時間後，有個人站了起來，開始唱歌，並跳著一種非常簡單的舞步，然後走到另一個人面前。沒有手勢，就只是繼續跳舞唱歌，就像邀請對方起來跳舞一樣。在他面前的那個人這時也站了起來，然後跟著一起唱一起跳。雖然一句話都沒有，但每個人好像都知道

30

要跟著這麼做。就這樣，我們一個一個加入，然後一直唱歌跳舞到深夜。

那天晚上，除了唱歌之外，什麼事都沒做就結束了。沒有一般新人的那種介紹流程，沒有要填一張報到表格，也沒有人問你從哪裡來，做什麼或主修什麼之類的身家調查。總之，沒有人來跟你「交際」，也沒有人告訴你將會在那裡做什麼，什麼都沒有。

那天課程結束時，是晚上十點。後來我才知道，那天晚上算是很早結束的。第二天早上，我問一位住在附近比我早來的參與者，前一天晚上我們唱的是什麼歌。才知道那是混合著西班牙語和海地原住民語言的一首海地歌謠。帶領我們唱歌的那人本身就是海地人。我問歌詞內容是什麼，因為一唱完就忘了，我怕第二天去不會唱。這個人說，不用記，也不用擔心，第二天去還會再唱，這樣不斷重複唱，久了自然就會了。她說，不用頭腦記憶、不用文字寫下來、不事先學習，就是這裡學習的方法。

第一天晚上課程結束時，我以為會有人告訴我們明天幾點鐘集合。可是，我卻只看到坐在角落的老先生，不知說了什麼。然後，就這樣一個人、一個人地傳話過來。傳到我耳邊時，我才知道那句話是「第二天下午四點集合」。隨後我也轉過頭去，繼續告訴下一個人。

被小聲通知第二天下午四點集合後，開始有人站起來，安靜地開門走出去。就這樣，沒有任何人站起來宣布任何事，這天的課程就結束了。

那天晚上我學習到，精準地傳遞一件事，而且一次只告訴一個人，是很重要的事。通常老師在課堂上講話時，十個人當中，大概有八個人沒注意聽。可是，當一對一傳遞時，一個人聽見了，再告訴下一個人，每個人一定都會聽見！

在那一整年受訓過程中，從來沒有人遲到，也從來不會有人問明天幾點集合。這件事打破了我的時間慣性，以及成長過程中，所有知識輸入方式的內在慣性。我深刻領悟到，當訊息是以一對一的方式傳遞時，這個時間只跟自己有關，只有自己知道，所以自己的行為就變得很主動。如果大家是一起被通知，我們可能會想，晚一點也沒關係，反正大家都知道。

這個一對一的時間傳遞，雖然不是老先生的訓練內容，卻是我內心最深刻的第一印象。我們就以「打破時間」做為這個表演體系的第一堂課。

沒有語言

與人相交的方式，若只有言語，可能無法真正認識對方。

在那裡，沒有開場儀式，也沒有交際的言語，所有人用安靜的眼神簡單地打招呼。下課時，所有人會坐在排練場外面各自休息，因為穀倉是下了課就必須出來，要開始上課才能進去。

通常，沒有人會通知你什麼時候要進入穀倉開始工作，但是，當你看到有人站起來時，就要很警覺地觀察有沒有其他人也跟著站起來走去，因為這就表示訓練課程要開始了。等到所有人都進去之後，有人會去把門關上，開始的時候我很怕自己是最後一個，甚至被關在門外。休息時

我一直看著其他人，一有人站起來，我就看著他往哪個方向。若是穀倉的門，就趕快站起來，若是去廁所方向，我就按兵不動。所以我大概都知道，那天有誰去過洗手間。這種緊張的狀態，慢慢放鬆後成為一種能力，後來就可以一邊看書或邊吃東西，也知道誰站起來了，誰到哪去了。

這種不說話、不以慣性的工作流程來打招呼或安排事情的方式，讓我們跟事件產生一種主動關係，同時也讓參與事件的人，從內在轉換成一種有機的身體行動。也就是說，打破了時間，改變習性，打破了內在的被動狀態，讓自己成為一個主動的人，隨時保持一種警覺狀態。

這時，我被一陣嘈雜的嘻笑聲喚回台北木柵山上的排練亭子。幾個老團員正在掃落葉，而那嘻笑聲來自兩個正從山下走上來的新團員，還沒看到他們，已先聽到他們的聲音了。我心想，他們大概很興奮吧？終於考進劇團，所以心情愉快地上山來。

我望著老泉里的這座山，它靜默地佇立在那兒，山就在腳下。有時，葉子上的水珠不經意地就滴落在身上；砍掉了竹子，有了那片空地，還要一間屋子。我希望能像記憶裡的穀倉一樣，但是，後來只能蓋一座亭子。

不論冷暖，這座木造的亭子是我們二十幾年來唯一的家，看起來有點「簡陋」，但這「寒舍」，卻多少讓我們更接近山，更接近大自然。天冷，就冷；天熱，就熱；下雨，嗯──亭子裡多少也下一點……。這麼多年來，四處表演，但不論劇團走到哪裡，回到山上，仍覺得簡陋真好。現在已經很少事情可以簡陋了。

那兩個年輕的新團員進了亭子，看見我蕭穆漠然地站在那兒，好像嚇了一跳，立刻安靜下來。看著他們不知所措的神情，我把大家喚過來，告訴他們：「我曾經去過一個地方，在那裡接受表演訓練，每天晚上從進去到出來，常常沒講過一句話，也沒有人大聲地發號施令。看到有人脫鞋子，馬上就知道課程要開始了；穿上鞋子，則表示要做戶外訓練了。我們

36

雖然都不知道接下來要做什麼，因為安靜，所以容易發現別人在做什麼，不需要盯著他們看，意識會自然地覺察他們的行為。即使大家在做的事情都不一樣，卻感覺這群人正在有默契地進行某一種行動。沒有人會開口問：現在要做什麼？但大家都會主動穿上鞋、綁緊鞋帶走向牧場，或者安靜地走進穀倉。這一切都是沒有語言的。」

我繼續對團員們說：「有一次我們通宵做一個訓練，而且有外來的人也要參與。大概接近半夜一、兩點的時候，有一段時間讓大家吃東西，並且相互交流、談一下話。當時有一個阿拉伯的學員很安靜地向我走了過來，說：『嗨，這是我媽媽做的點心，給妳吃……』當他喊我的時候，我覺得好像跟這個人很熟。但其實在那天之前，我從來沒有和他講過一句話，因為每天在牧場，都是不講話的。只有在上課的時候，才和他一起唱歌、一起跳舞、一起做動作。雖然沒說話，但透過一起練習，好像比用語言認識的更深。也許在日常生活中，我們與人相交的方式，若只有言語，

可能無法真正認識對方。」

　　這時，面對睜著好奇雙眼的團員們，我說：「安靜可以培養觀察力，

『沒有語言』將幫助你自己進入真正表演者的課堂。」

第三堂課

站在起點

找到終點的人，就是一直站在起點的人。

那天我們到穀倉時，老先生還沒來。那個留著小鬍子的韓國人，沒說一句話，示意大家圍個圈坐下來，然後清楚唱了一首歌。歌詞是這樣的：

Tell us our end will be how?
Have you discovered, then, the beginning that you look for the end? For where the beginning is, there the end will be.
Happy is he who will stand in the beginning.
He will know the end and will not test death.

我一聽，是英文歌，心裡鬆了一口氣；因為我們平常唱的，大多是西班牙文混著當地原住民語言的傳統歌謠，很難懂。而那個韓國人在教我們唱的時候，非常仔細。每一個音，譬如：**Have you** 的「u」、discover 的「r」、the end 的「d」，發音都要清楚楚。每一個音的輕重大小聲，都要非常精準。這首歌有點像吟唱，也有點像在唸誦。每一個詞彙，也都唱得非常清楚、明確，彷彿不只是在唱一首歌，而是要把這首歌詞的涵義，透過每一個音，精準地傳達，讓唱的人唱進心裡去。

後來我才知道，這是一首聖歌，是對生命的聖諭。找到終點的人，就是一直站在起點的人。

當時聽到這首歌，覺得很有意義，就像聽到了智者的言語，心中感到喜悅。但是老先生對我們說：「關於這首歌，從歌詞上來說，你以為你了解了它的意義，其實並沒有，你並不真正了解。」

多年後，在台灣，帶領優的團員去走路，一開始是跟著白沙屯媽祖走路進香。為什麼去走路呢？當時想，這是一種訓練法，一種可以訓練超越自己的方法。在那個牧場上，每次一開始工作，例如邊唱海地的歌邊跳當地的 yanvalu 舞蹈，一唱就是三、四個小時。記得有一次做 yanvalu，動作必須一直蠕動背脊，大約一個小時後，我的腰痛到不行。我很想停下來，但又不敢開口，眼淚就汪汪地流了下來。我心想，老先生應該會看見我流淚，主動叫我停下來吧。我用眼角偷瞄他，看他抽著菸、很穩定地坐在那兒，完全沒有要說什麼的樣子。又過了半個小時，眼淚也漸漸流乾了。這時發現背不知什麼時候，早已不痛了。

那天唱了四個小時，其實到第二個小時腰已經不痛了。為什麼後來不痛了呢？那時我認為是因為超越了自己吧。所以離開那個穀倉，離開那個小鎮時，心裡有一種使命，就是任何訓練的目的，都是要用意志力，直到超越自己。因此回台灣後，有人告知關於白沙屯媽祖走路進香的活動，一

聽這是個自我挑戰、可以超越自己的事，就帶著當時團裡的年輕人去走路了。走路，為了超越自己，這是當時的目的。

第一年，完全不知怎麼走。第一天上路從半夜凌晨一點出發，鞋太小，走到天亮七點後，吃早餐就覺得腫脹的腳已經快從鞋子裡蹦出來了，趕緊脫下來。這一脫，鞋子根本穿不回去，一拐一拐的到對面市場買了雙拖鞋。此後，包括拖鞋，這一路買了四雙怎麼穿都不合腳的鞋，最後是一雙涼鞋撐著走完整個進香路。

第三年，以為自己很會走了。抵達北港後，回程也是凌晨一點出發，天亮七點吃早餐、休息。再上路時，腳開始抽筋，硬拖著抽筋的腳走了一天。本以為到了晚上泡一泡熱水，第二天就好了。沒想到一上路又抽筋，整整四天，每個休息點都比別人晚兩小時以上，最後一天抵達時，晚了別人整整半天。通常媽祖回駕時，會有一、二萬人慶祝，整個白沙屯會瘋狂

的迎接，到處都是鞭炮。但待我抵達時，什麼人都沒有，只有滿街滿地的鞭炮灰燼，還有一個身邊擺著自助旅行袋的女孩，累得躺在一間大公司門口的長凳上睡著了。只有這兩件事還看得出來，這裡確實有媽祖回來過的痕跡。

那時，走路是為了超越自己。

後來阿禪來了。他在進劇團之前曾經到印度旅行，途中遇到一位雲遊僧，師父教了他兩星期之後又雲遊去了。他獨自在印度「坐」了半年。阿禪說：「師父說印度英文，我沒聽懂半句，只聽懂了：『早晨的鳥在叫，你的頭腦都在忙著過去、未來的事，當然沒聽見！』才恍然了解什麼是『活在當下』。我們的頭腦不是在過去就是在未來，永遠不在當下。這表示我們不在覺知觀照之中。當一個人處於覺知觀照之中，就能夠保持安靜，同時聽見很多聲音，也能聽見鳥叫啦！」

阿禪從印度回來後，瘦了十公斤，兩眼炯炯有神，正要開始教打鼓的他說，讓我們「先學打坐，再學打鼓」吧！那時只要看到他，他都在打坐。當初優的山上只有一個塑膠棚子，每天一早上山，我們就在棚子裡打坐，早上四小時，下午四小時，一天可以坐八個小時再下山。第二年我們決定整團都去印度自助旅行，錯過了跟媽祖進香的時間。

那年沒能去走路，心裡有些不踏實。我想，既然時間無法跟媽祖配合，就自己計畫吧！優人雲腳台灣就這樣開始了。第一次雲腳，我們計畫從墾丁出發，沿西海岸一路往北走，走一天路打一場鼓。這種堅苦的計畫，只有從那個穀倉出來的人才發想得出來，因為想要創造一種需要挑戰的訓練，因為要「超越自己」。

我從來沒有想到，原來走路真的可以超越自己，但不是用意志力征服自己的體力，得到冠軍之類的，而是「站在起點」。不要往前看，不要想

44

目的地，只是站在起點上看著自己。而這個了解，竟然是無意間發現的。

從墾丁興致勃勃地出發後，走到車城，才第二天，就因為腳起水泡，一路落隊。當晚在福興宮演出時，四月天站在舞台上竟全身發抖，抖到連牙齒都打顫。看別人都不冷，才知道水泡發炎引起發燒。就這樣，拖拖拉拉的走了一星期。

從印度回來的阿禪說，不要用意志力，打坐不是用意志力，走路也不要用意志力，是「活在當下」。我看他確實走得比較輕盈，但我想因為他是男生吧。他說：「我把心念放在腳上，一步一步的走。」這句話聽起來容易，做起來似乎不是那麼容易。直到——記得是到了第七天。

那天太陽很大，我將腰布綁在帽沿上遮陽。這腰布是半透明的麻紗布，有光時可以透過布看見外面的景色，但不是非常清晰。我用它將全臉

遮住，眼睛透過它來看路，跟著前面的人走，這樣還算安全。

帽沿綁上腰布之後，我發現因為對外面的景看得不是很清楚，心思竟可以往內看，就像打坐一樣；也就是一半的視線看外面，一半的視線看裡面。看裡面看什麼呢？其實因有部分注意力在外面，所以並不能在觀看時出現太多念頭，突然間發現：這不正是「內觀自己」嗎？那天走路，好像不是在消耗力氣，而是在養元氣。到了晚上演出，力氣特別大，精神也特別好。此後這一路回台北，我就這樣遮著臉，輕鬆地走回來。

「活在當下」是不能用意志力的，阿禪這麼說。不用意志力如何超越自己呢？就在那次雲腳的路上，我才明白，超越自己不是征服，不用意志力，沒有目的，沒有想要，沒有用頭腦去做任何決定；只是「看」，一直「看」著自己。這樣也可以說是一種超越自己，但更應該說是放下自己。

而「活在當下」就是「站在起點」。

那首歌，二十多年前在穀倉裡唱的那首聖歌：

Happy is he who will stand in the beginning.
He will know the end and will not test death.

喜悅就是活在當下，就是超越死亡，解脫成就。

東方和西方的成就者，都在說同一件事。我似乎了解了二十幾年前唱歌時完全不一樣的了解。只是老先生的那句話仍在耳邊：「關於這首歌，你以為你了解，其實並不真正了解。」所以，我想說，現在就這樣了解吧！以後再了解以後的了解。

只有呼吸，
愛會充滿，歌會自己來

空是從滿而來，滿是從空而去。因為空，愛才能滿滿地進來。

關於如何唱那首歌，第二天老先生又說：「你唱那首歌的方式，只唱了它的音符，不是歌的節奏。聖歌不是只有音符，你還必須記得它的節奏和速度，歌的音高，甚至發音方式。」接著他說：「歌是呼吸，動作也是呼吸。你在唱歌的時候，歌就是你的呼吸；你在做動作的時候，動作就是你的呼吸。」

老先生又說，拉丁文中有個字「goliard」，就是「遊牧詩人」的意思。他們不斷流浪，在大自然中歌唱，歌聲的目的，也在傳遞他們與自然

48

的關係。在印度恆河邊，有許多雲遊的歌者，他們彈著琴，向濕婆神全部唱出他們的崇敬與愛。他們一早就在恆河邊，敞開心，唱出內心對神全部的愛。就像當我們對著上帝唱出愛的歌，我們的心是敞開的，是自由的，而不是依賴著上帝。而當你回身走向街頭，看到乞丐或妓女，你也可以對他們唱出愛的歌，就像你內心對上帝的愛一樣。

這些流浪歌者的歌聲中，是沒有觀眾，也不是為了討好觀眾的。他們將內心的感覺，透過歌聲傳達出來，他的表達不是為了表現，所以他們的心擁有最大的自由，那份自由也成為他全然的敞開。他透過歌聲，將這個能量傳遞給心中所愛的大自然與崇敬的神。

那年阿禪去印度時，在恆河邊遇見一位老人，正對著他尊敬的恆河唱讚頌它的歌。那是阿禪第四次去印度，一個人。第一次去了半年，就是遇到那位雲遊僧師父那次。第二次（一九九四年）跟優的第一批鼓手去了三

個月。第三次（一九九六年）也是跟著優的團員去。那次之後，劇團開始忙，中間隔了大約六年，到了二〇〇一年，他才去了第四次。這次他希望是一個人，去了三個月，而這第四次去是有原因的。

一九九八年劇團去了亞維儂藝術節，之後一直很忙，為什麼這時能抽出三個月讓他去印度呢？這事也和老先生有關，雖然他已經走了。二〇〇〇年劇團受邀去西班牙、義大利和法國巡迴演出，期間長達二個月。中間利用空檔去了一趟位於義大利比薩斜塔附近的一個小城──那是老先生移到義大利的訓練基地。雖然老先生已經不在了，但我知道，留下來的弟子們仍然非常嚴謹地傳遞著他的理念。

在此之間，劇團已東奔西跑忙碌了四年，此時也在歐洲待了近一個月，大家已有些浮躁。老先生的弟子安排我們六人一組，共分三天去「參加」他們的「行動」（action）。我們不是觀眾，是目擊者（witness）；「行

50

動」是一個大約三十分鐘的儀式性行動，他們已重複訓練了六年。

重回老先生工作的場域，在那個時候，對我而言，正是對的時機。

參加行動的表演者，只有七個人，這六年來他們天天做這件事。我了解，因為我們曾經一整年每天晚上都花三到四小時唱相同的歌、跳相同的舞。我也在「行動」裡看到那熟悉的 yanvalu 舞蹈，雖然歌已不同，但身體脊椎蠕動的方式仍然接近。我看見參與行動訓練的人精準而有機的傳遞給我們一種力量，我好像從沈睡中被敲醒。

那晚離開小城時，阿禪對我說，他想回印度。他說，當他看見老先生的弟子來接我們時，那人安靜地走過來，親切地打了招呼之後，走回去清楚地開車門，清楚地關車門。到了基地的農場，清楚地上樓梯，輕輕地敲門，裡面的人安靜地打開門，向他點個頭，引領我們進去。我想起穀倉

的門被安靜地打開、安靜地關上。那些人清楚地唱歌，清楚地移動身體，清楚做行動……。所有這些清楚，讓他想起當年在印度遇到師父後，整整半年的時間，清楚的吃飯、清楚的走路、清楚的睡覺……。所有的這些清楚，正是當下的「了了分明」。

我跟阿襌都有一種相同的感覺，想要停止這樣忙碌的奔波。我們跟行政人員說：「可以暫時將劇團解散嗎？我們覺得想要再重新整理自己。」行政同仁說，可以用和緩一點的方式嗎？最後我們決定劇團放假三個月，讓大家各自去自己想去的地方，整理自己。阿襌當然選擇回印度，而且是一個人，三個月。他走的時候，我有一點預感，怕他不回來了。我讓孩子跟他說：「老爸，不管成不成道，都要記得回來噢！」他抱了一抱孩子們，然後跟我說：「好！」

這一次去印度，他有了很大的轉變。其實在這五年，他幾乎每天緊

52

守著打坐，那時的他確實很無趣。在我工作疲累的時候，他因為全心全意

禪坐，對身旁的事物毫無感覺，當然不會主動協助，有時我們會爭吵。大

約過了三年，他感覺到自己坐了這麼久，好像有點原地踏步。他問一個老

師：「現在我該往哪裡走？如何才是往前去的路？」那位老師是一位了解

他的禪者，他說：「出出入入。」

老師的話對他有影響。也就在這一次印度之行，他企圖要改變自己緊

守的方式，例如，開始吃肉（從第一次印度回來他就吃素）、關注其他的

事，讓自己在這趟旅程放鬆一下。也因為如此，那天早晨在恆河邊上，他

遇見了那位對著恆河唱讚頌歌的老人。他聽著老人唱歌，對恆河的愛完全

赤裸，突然間他哭了。

他說，那天他坐在恆河邊號啕大哭，好像醒過來一樣，好像從一個堅

硬的軀殼裡鑽出來。他發現，好多年了，自己心中竟完全沒有愛。他每天

打坐，嚴謹地過著每一分每一秒，看著自己，活在當下，只要念起，就讓它落下。守著自己，不要起情緒，不要貪嗔，也不要愛恨。可是這時他發現老人唱出的歌裡竟是滿滿的愛；老人沒有自己，只有愛，只有愛存在。那不就是「空愛不二」嗎？他突然明白，因為空，愛才能滿滿地進來。

三個月後他回來，帶了許多詩給每一個團員和行政人員，還有厚厚的一本家書。他從來沒有寫過一封信回家，那次他寫了整整一本，一本詩集。那年之後，這人有趣多了。

老人正是老先生說的恆河邊的雲遊歌者。在他流浪的歌聲中，他讓某個人知道，原來空空是從滿而來，原來滿是從空而去。那麼如何唱歌呢？放空自己，全心全意地敞開，只有呼吸存在，愛會充滿，歌會自己來。

「看」，不是「看見」——運行

要一直看著自己的內在；往內看，反而更可以輕鬆地掌握外在。

那位來自韓國的陳尹是個專業演員，瘦瘦的，中等身高，留了個小山羊鬍。他也是專程來這裡找老先生的。老先生看了他的背景，二話不說就留下了他。老人家果然別具慧眼，陳尹後來成為這裡最主要的帶領者。這裡的每一種訓練都有帶領者，除了特殊文化的訓練外，其他的各項訓練，大多都由陳尹來帶。

有一天，陳尹教我們做了幾個動作，這幾個動作聽說是老先生從印度瑜伽中整理出來的，都是身體的平衡性動作。這個訓練叫「運行」，其

中有幾個特殊動作，例如：單腳站立，另一隻腳往後抬起，與上半身成一直線，並與地面保持平行狀態。又如：踮起雙腳腳跟，再輕輕半蹲，保持身體與地面垂直。還有，將身體盡量往後仰，讓雙眼視線看到整個天空，最好上半身能與地面平行。另外一個基本姿勢，老先生稱它為「原始姿態」。膝蓋稍微彎曲，身體微微向前傾，幾乎所有轉換動作都以這個姿勢佇立。

老先生說，脊椎骨的下半段是很重要的位置，這個位置是讓人警覺的古老位置，人類祖先的尾巴就長在那裡。這個位置也跟人類的頭腦有關，將注意力放在這個位置，可以幫助你的身體和頭腦處於一種覺知的狀態。

許多原住民族的圖騰都有蛇的意象，而蛇就是依靠脊椎的蠕動爬行，並傳遞神經的訊息。人類在嬰兒的爬行階段，也是靠脊椎來連繫頭腦，所以要發展脊椎的下半段，就要像爬行動物一樣。覺知尾椎，就是「運行」這個訓練站立和移動的動力來源。

56

這幾個動作聽起來不難，但做起來卻很吃力。我做得滿身大汗，覺得好累好累。有一次，我還做到昏倒了！那天，當我正做得一身汗，老先生走過來說，Don't look, to see. See, see only. 當下我一頭霧水。字典裡，look 是「看」，see 也是「看」，兩者之間有什麼差別？老先生接著說，做「運行」的時候，大家要像集體在編作古老的複音樂曲（organum）一樣，你的身體不只是進入一個空間，而是要讓你的身體好像進入一種樂器。

「運行」有六個方向，如果在太陽下山的時候做，第一個方向就是在西方，也就是面對太陽的方向；然後是太陽相反的方向，也就是東方；再來是南方，再來是北方；還有天（zenith）在上方，和地（nadir）在下方，總共六個方向。讓你的身體像一種樂器，順著六個方向：西、東、南、北、上、下的順序，按照規定的動作，像個球體般自轉。而全部人一起轉動，則像是公轉。

他又說，當你在做延伸身體的動作時，要像剛醒來，正在延展身體的野生動物般。那是一種活生生的力量，這個延伸的力量好像要把脊椎的縫隙都拉開。這是一個可以幫助你清醒的延伸動作。

要同時看和聽，而且是「看我們正在看的，聽我們正在聽的」，觀察我們正在觀察的」。就像打開窗戶，是什麼景象映入你的眼簾，就全盤看見，不要讓視線固定在某一個地方。也像攝影機觀景窗裡的影像，是整體出現的，所以在轉換方向時，讓你的眼睛像攝影機的觀景窗般地移動，眼前的景物就會整體出現，而不是單一的焦點。這種整體的看見，就是「to see」。有焦點的看，就是「to look」。如果有鳥飛過，當然你會知道，但你不要去想那是什麼鳥，只要接受牠的出現，然後牠就飛過去了。所以不要去辨識經過的物體，就像有聲音在你胃裡，你只能讓它有聲音，你也不能對它做什麼。看樹，就要看整棵樹，不要只看樹的一部分。

在加州牧場受訓那一年，每天來到穀倉，都不知道這一天會做什麼訓練、會發生什麼事，甚至會幾點鐘回家。又因為大家很少交談，所以通常一到穀倉，我都會很警覺地用餘光注意著那幾位領導者。注意他們的行為，看有什麼事情發生，就怕自己一個不注意，沒跟上。

陳尹教了我們「運行」後沒多久，有一天約下午四點多，當我們來到穀倉休息區，還未進去穀倉，只是先安靜地坐在外頭等待。我注意到陳尹沒有脫鞋要進穀倉的打算，反而低下頭去綁鞋帶。這時，我也警覺地跟著繫緊鞋帶，同時發現大家也都在綁鞋帶，大家都知道要跑往牧場去了。

我們跑到牧場最高的一個小山丘上，那裡可以看到很遠的地方，此時天色還正亮。我們依照陳尹所教的那幾個動作的步驟，一個動作接一個動作地在山丘上移動身體。同時，也不只做這幾個動作，還用眼睛去看周遭的環境。就在「看」的過程，天色漸暗，我看見遠方的燈火漸漸亮起。等

到所有動作做完，天色已經全黑。我們摸黑下山。

當時在做這個訓練的幾個動作時，覺得很累，每次都做得滿身大汗。那時，每天一到傍晚，我們就會跑到山丘上，邊做這幾個奇怪的動作，邊看夕陽。從夕陽的變化中，可以感受大地從晝日到黑夜到遠方萬家燈火。所以即使心裡緊張，但是看著大自然的變化還真好看。坦白說，這一生還不曾這麼認真看過夕陽。然而，到底什麼是「to see」？

回到台灣之後，在帶團的初期，為了了解古老文化，安排了很多傳統技藝的學習課程。有一年，邀請一位教日本「狂言」的師父來教我們戴面具的發聲方式。狂言和能劇一樣，演出時都戴著面具。這種日本式面具戴的時候位置要往上一點，不是直接眼對眼、口對口，眼睛無法透過面具的眼睛隙縫看到外面。如果要從面具的眼睛往外看，臉就必須朝下一點，而此時觀眾看見演員的面孔好像低頭看地上，面具的視線就跟戲中情況不一

60

樣了。所以頭不能低，不能直接看見外面的景物，只能從縫中感受外在光線，大略知道自己的所在位置而已。

有一回，我把面具運用在早期的一齣創作「水鏡記」裡，在戲中戴著面具扮演蔡文姬。「水鏡記」在山上演出的時候，從出場的地方，必須踏過幾個階梯，才能走到表演的主要舞台。就在跨越階梯時，我低下頭，想要看清楚階梯，才敢走向前。當然，這時的形象是不對的，因為當我把頭低下來，觀眾就看到了我的額頭，也看見了那是個戴在臉上的面具，失去劇中角色所要塑造的幻覺了。然而看不清楚，又不敢向前走。這時候我在想：當我們不能用肉眼去看的時候，要如何去看呢？

「水鏡記」之後一、兩年左右，阿禪加入劇團，他從印度帶回來禪坐。當初坐下來時，阿禪就說，眼睛看著前方一呎遠左右，心念則看著自己頭腦裡出現的念頭。不論眼睛是半開或全開或閉著，重點在於「看著自

己」。就在好好坐下來禪坐半年後，優受邀到英國演出「水鏡記」。

這一次，我再度戴上面具，但心中沒有了當年的恐懼，因為那時禪坐經常眼睛半閉半睜。甚至，在印度禪坐時，有一天早晨起來，不想睜開眼睛，就決定戴上眼罩，當一天的瞎子。從刷牙、洗臉、吃飯、走路、上廁所到禪坐，直到睡覺，一整天都沒睜開眼睛。經過這些經驗，就沒有那種依賴眼睛看到外境才安心的感覺，從面具的縫隙中可以看到什麼已不重要。其實，看見和沒看見是一樣的。最重要的是，心念要一直看著自己的內在；不要依賴眼睛看外在的事物，往內看，反而可以輕鬆地掌握外在。

老先生說，沒有焦點的眼睛，就是「看」而不是「去看」，也就是「內視」的眼睛。也因為心不向外，心向內看，所以不被外境所帶走。心沒有被帶走的焦點，眼前所出現的畫面，就會像一幅畫一樣。當你有焦點，就表示你被某一特定事物吸引，看到的，就只有那個事物。在道家，

師父們會說，要保持眼睛「內視」、耳朵「內聽」，也就是「視而不見，聽而不聞」。這和老先生說的「看」，而不是「看見」，是同樣的意義。

「運行」訓練的每個動作都必須做得很精準，而且有一定的練習順序，以及一定的站法。通常，我們的腳因為前寬後窄，站立時都會不自覺地外八字站著，但這個訓練要求左右腳掌必須平行站立。然而，當我們在做這些動作時，只會注意到動作中明顯的部分，忽略了細微的地方。譬如：彎腰的時候，只會先彎腰，但常常忘記要調整腳，仍八字型地站著。

當我們被告知要覺察自己的身體、覺知自己的動作時，習慣上只是片面地注意自己的身體動作。這是我們把覺察當成一個念頭，所以只會注意到身體的某個特定部位。然而當心向內看時，覺察就是一種全然的放鬆。

我發現大部分的人在做「運行」訓練時，都會覺得很累，就像我當時

一樣。即使只是站著緩慢地移動，也會大汗淋漓，甚至有人頭昏。那是因為腦袋很忙，忙著想要弄清楚如何「看」，而不是「看見」。每個人的心都在忙著向外看，因而無法「內視」，也就無法全面觀照自己的身體，只是局部、片段地去覺察身體某個部位的動作，注意到手，就忽略了腳；注意到腰，就忽略了頭。因為這樣，身體變得僵硬，才一直做錯，才會緊張，弄到滿身大汗。因此要用「內視」的方法全面觀照，也才能夠當下放鬆！

全然的觀照，是全身性放鬆的狀態，所以動作也就會整體地輕鬆完成，而不是局部調整。全然觀照自己的身體，和注意自己的動作做得好不好是不一樣的。當年我們都太注意自己的動作做得好不好，還是屬於頭腦的工作，而不是放下頭腦，所以才會那麼累。

第六堂課

聽

期間每一個經過的片刻，都在「聽」的當下裡成為活生生的水流。

近晚秋了，這裡雖然四季如夏，但樹梢上的葉片也逐漸轉為金黃一片。

在穀倉，那幾首海地歌謠已經唱了快兩個月，每天唱三到四個小時。

那些歌曲大多是舉行祭拜蛇的儀式時唱的，不過我們做訓練時，並沒有任何儀式過程，就只是唱。同時身體要做一種蠕動脊椎的動作，這動作稱為「yanvalu」，腳踩簡單的步伐：左右各往外一步，再回到中間；男女一起排成一排，順著歌與動作在場中繞著不規則的弧形走；有時會分開一個人

跳，有時分成男生一排、女生一排。

脊椎蠕動的動作要像海浪的擺動般，從尾椎順著一節節關節往上推動。當大家都能做得很流暢時，好似一條長長流水的漣漪。而所唱的這些歌曲，每天都唱三、四個小時，整整唱了一年，十幾首曲子皆已滾瓜爛熟。然而，就在這個固定的形式裡，期間每一個經過的片刻，都在「聽」的當下裡成為活生生的水流。

這個訓練叫「河流」（river）。一群人一起整齊地動作、和諧地唱歌，看起來就像有一隊人一模一樣地在共同完成一個儀式的過程。至於為什麼叫「河流」？只是因為大家的脊椎在蠕動嗎？

有一次老先生說，表演就像河流一樣，需有兩岸；沒有岸，河水就會溢出來，氾濫成災。但水流永遠都是自由的，自由地流經高山、平野、

陡坡、綠地……無論流經何處，只要在兩岸之間，就不會「逾矩」。所以，表演是一種規範中的自由，那個規範正是所謂的「形式」（form）。在「形式」當中，舉手投足卻各有千秋。如果沒有形式，則有如河水氾濫，只能曇花一現，終究是自我的表現，不能傳承。所有東方的劇種都有「兩岸」，也就是都有「形式」。東方舞台的魅力就在於這些歷經千錘百鍊的「形式」，才能源遠流長，歷久不衰。

一天晚上，我們已經唱了一個多小時。突然，老先生叫我的名字，然後說：「聽！」我嚇了一跳，因為他很少這樣直接點名糾正我們。每次訓練時，他都坐在一旁觀察，待告一段落，才會做一些糾正。當下我閉嘴仔細聽，到底哪裡唱錯了，再慢慢小聲地跟上去唱。

大約聽了二十分鐘，確定沒唱錯，便放心地繼續唱。就在這個時候，老先生又叫我，然後又說：「聽！」哇！這下有點糊塗了，不知到底是

什麼問題。再仔細聽，真的沒唱錯，只好小聲點唱，別再讓老人家抓到毛病。但也確實，他沒有再叫我的名字。就在小聲唱了十幾分鐘後，我突然「明白」了。

原來當我「正在聽」的時候，他都沒有叫我；是我認為自己會唱，沒有在聽的時候，他才會叫我的名字，並糾正我。只要正在聽，我的音不論對錯，都是在領唱人的聲音之中，與他是和諧的，也與所有人是和諧的。然而當我一旦認為我會了，不是「正在聽」別人的時候，聲音會不自覺的獨立於大家的聲音之外，不論對錯都顯得突兀。

這天結束時，莉莉走過來，單獨對我說，Dan—Bar—La——的重音在La，而不是Dan—Bar—La——三個字都很重，而且必須將三個音節快速連起來。唱的時候，女聲在高音的地方必須唱高音，但不能大聲地超過領唱者，以致無法聽見聲音的指揮。

68

莉莉來自美國中西部，是之前就在這裡的學習者，剛結婚，因為家中有農地，從小跟著父母下田，是個很純樸的女孩子。為了跟老先生上課，她和先生一起開了房車來到這裡，兩人就住在停車場的房車裡，是自然主義的流浪者。她雖然不是專業演員，但對老先生的訓練很能體會。她告訴我時，我才知道自己以為唱對了，其實還有很多地方沒注意。

正在聽，就是當下，就是有機的，就是大家一起創造一個共同的當下；沒有人自我陶醉、自我表現，也沒有自我耽溺。這時大家共同地聆聽，共同創造「未知」的樂音。

平常大家一時興起，一起合唱（尤其在唱卡啦 OK 時），總是有人的聲音很「特別」，在合聲中鶴立雞群，使得合聲失去了意義。在原住民的祭典中，部落的長老是領唱者，其他族人都跟著長老的聲音合聲而唱，音量不能大過長老的聲音。這些歌只有在祭典時才能唱，年輕的族人當然要

聽長老的聲音，一邊聽一邊學。也因此，原住民在儀式裡的歌唱都非常和諧。「河流」這個訓練不是練唱歌，而是練「聽」唱歌，而「聽」正是所有訓練的關鍵。

「聽」需要眾人合而為一。「一」，是一，也是無限大，而自我是很渺小的。

優人神鼓擊鼓，開始訓練的第一堂課，就是「聽」。打鼓時去聽，聽自己的鼓聲，聽別人的鼓聲，也同時聽見林中蟲鳴鳥叫的聲音，聽見風聲、雨聲……。

打坐時去聽，先聽山林裡最遠、最小的聲音，再聽周遭環境中最安靜的聲音──「寧靜」。

優人神鼓演出時沒有指揮，靠的就是「聽」，而鼓手通常不太表現自我。當你正在聽別人的時候，自我自然放下，也比較自在。當一個鼓手在群體中有特別明顯的臉上表情時，大多是他內心的緊張狀態。我提醒他「去聽」，表情自然放下，他所擊出的鼓聲，也自然融入眾人的鼓聲中，共同創造一個和諧的當下片刻。有時十個人打鼓會看起來像五十人般的雷霆萬鈞。若失去了聽，那十個人就是十個人，甚至因為那突出的一人，就成了獨角戲，別人的和諧也全無用武之地了。

打開全身的共鳴腔

身體要比聲音先動，聲音只是身體的延伸。

老先生很重視發聲，聲音是一個表演者非常重要的工具。然而，我們經常一張嘴唱歌就很想表達自己的情感。有人非常情緒地把歌唱得扭捏作態，也有人僵硬地不知如何詮釋，聲音也出不來。發聲課在這裡只偶爾會上，但明白了道理，「自然有機」地唱歌並不難。

那天上課，他先問我們，小時候媽媽都怎麼叫我們？然後要我們學媽媽的方式叫喚我們自己的名字。長這麼大，都在聽別人叫我，還沒有聽過自己叫自己。用媽媽的聲音叫自己，感覺特別好。我想起小時候出去玩

耍，媽媽叫我回家時的叫喚聲。

小時候住在眷村，村子裡大家都認得哪個小孩是哪家的孩子，只要老媽一開嗓，馬上就有人告訴你：「你媽媽在叫你！」我想起老媽的河北口音，開始叫喚起我小時候的名字：「敏兒、敏兒！」我學著母親的嗓音喚著自己。先小聲地呼喚，漸漸地，我看見小時候的村子，母親站在村子口對著整個村子喊我回家吃飯。我的嗓音愈來愈大，好像穿過了整個屋子，喚著在那遙遠林子裡的小孩，眼淚不禁流下來。在場的其他人，聲音也都愈來愈大，我看見許多人都很認真地在呼喚自己，現場有一種力量，愈來愈大。

後來，老先生告訴我們，大聲的時候，並不是真正的大聲，而是身體要有更多、更大的力量。大聲叫的時候，不是只用聲音在發聲，而必須用全身去叫。也就是全部的身體部位，包括鼻子、嘴巴、脖子、肩膀，甚

至整個背，都要發出聲音。所發出的聲音，要穿透到地板裡面去，到天花板裡面去。感覺聲音的震動穿過天花板、穿過地板、穿過村子的那一頭似的；要努力用全身去呼喚。因此發聲的時候，身體要比聲音先動，聲音只是身體的延伸。

要讓聲音穿透地板，就要把身體的重心放低，就像蹲馬步。同時也要將發聲的位置放低，讓聲音從身體下方出來，傳到地底下。若要讓聲音傳到天花板，則要盡量提高身體，但頭不要抬高，只讓聲音從頭頂傳出。

之後，要忘掉自己正在發聲，只是用不同的方法來移動，讓身體成為隨時可以移動的活生生身體。我們原來只是喊著自己的名字，但因為身體在移動，所以聲音也跟著動，有時近，有時遠。之後，他要我們將聲音拋向某個人，當那個人走遠，聲音就跟著那個人傳到比較遠的地方；那個人接近時，聲音就隨著他，只傳遞給眼前的人。

接著，我們要讓聲音對著一個對象，唱歌給那個人聽，兩人也可以互唱。他要我們從記憶中找一首兒時母親唱的歌，像媽媽唱給我們聽一樣，唱給對方聽。由於聲音是跟著對象的移動而移動，加上歌詞本身會傳達一些訊息，所以唱歌給對方聽，是對著那個人自然地唱出，而不是為了表演而唱。也就是說，這是一種自然有機的發聲方式。

但要記住，一定要身體移動在先，聲音在後。即使遇到喘氣的時候，聲音都不要停下來。愈是在喘氣或轉折之處，聲音不停，就更容易找到一個自然唱出來的方式。

老先生說，喘氣的時候也要繼續唱，不要停止，因為那是最自然的聲音，具有各種可能性。如果在氣喘吁吁時，我們的頭腦就一直想著「我唱不出來了」。那麼，那個「想」，就會把所有可能性打斷了。

除了喘氣時仍要繼續唱之外，在身體運動的關卡，比如：在起跳或旋轉……等身體力量劇烈轉折的時候，更要刻意讓聲音發出來。這時聲音才會打開，才會繼續開展。

聲音訓練的目的在於打開全身的共鳴腔。我們的身體有許多共鳴腔，不是只有頭頂有。有一次，我到日本看一場能劇表演，能劇演員因為戴面具，發聲是非常特別的，他不能只用喉音從口中發出，因為面具的嘴並沒有正對著演員的嘴。平常聽只覺得能劇演員的發聲渾厚有力，從未想過他們如何發聲。那天演出是一個紀念會，演員並沒有穿戲服或戴面具，僅穿著平常的簡單現代服裝。有一個畫面令我印象深刻。主演的演員背對我們跪在舞臺上開始唱，我頓時寒毛直豎，因為突然覺得他的背在唱歌，他的背像活的一樣，聲音從脊椎傳出來！那時我才明白為何老先生說全身都是共鳴腔！

76

第八堂課

說出名字

要幫助學生面對自己，就是要說出名字。

在一些團體裡工作的時候，不論是在課程或訓練當中，常會聽到老師說：「你們剛剛有人不專心，做不對了……。」這麼籠統地說「你們剛剛『有人』……」，但沒有精準地把名字說出來。

那天我們做「看太陽」的訓練，陳尹擔任指導者。剛開始他用這種「有人……」的說法糾正我們，老先生對他說：「你要說出名字，不然，對的人以為他做錯了，而做錯的人，還以為自己是對的。然而，做對的人通常都比較謹慎，做錯的人反而不知道你在說他。所以，一定要說名字才

是正確的指導方法。」

　　每次到一個新的班上或團體，開始工作的時候，指導者最好先把所有人的名字記下來。在糾正他們的時候，才能夠正確說出名字；即使只是一個小動作，都要說出他的名字。有些指導者認為，說出名字會讓當事人不好意思；但要幫助學生面對自己，就是要說出名字。而且這樣地工作，自我糾正，才是比較有效的。不具體說出名字，對的人以為他做錯了，而做錯的人，因為不清楚狀況，就繼續做錯。事實上，在他做對的時候，也可以說出名字來稱讚他，讓他知道他是對的，這很有幫助，也可以解決他的面子問題。

　　記得在排聽奧開幕演出的時候，有三、四百個演員在眼前，其中一百八十個是聽障學生，另外還有兩百多位是沒有聽覺障礙的學生。當排練助理大喊：「請大家頭擺正，看前面！」因為聽障的學生聽不見，我們安排

78

手語老師穿插在其中糾正他們，所以頭都擺正了。反而是那些聽得到的同學，就是有人沒聽見，繼續看旁邊。接著排練助理大喊：「還有人頭沒有擺正，請擺正。」此時有幾個聽見了，但仍然有一個學生繼續看旁邊。

因為人多，每個學生身上都貼著號碼，這時，我趕緊拿出他們的號碼牌，找出他的名字，對著他大喊：「王某某，看前面！」此時，就會看到這位王某某嚇了一跳。他完全沒想到老師會知道他的名字，立刻把頭擺正，從此他都很專心。

二〇一〇年，優開始到彰化監獄帶收容人打鼓。這是個非常珍貴的經驗，這些收容人身上都只有號碼，沒有人叫他們名字。在去之前，我刻意先記下他們的名字。在現場的時候，當他們聽到老師喊出他們的名字，眼睛都為之一亮。本來態度被動、眼神閃爍的，都睜大眼睛看著你，雙方之間的距離頓時拉近，他們對老師也特別有感情，學習態度也都非常認真。

在糾正錯誤時，我會毫不留情地喊出他們的名字，但通常也會在他們做對時立刻讚美回去。

要「說出名字」，雖然這只是跟老先生工作的那一年當中，他偶爾所說的一句話。對我來說，卻在潛意識裡記得很深，在日後的工作裡，非常有幫助。

第九堂課

有機的身體

丟下你手中的劍，忘記你曾經擁有的形式，成為一個人。

「阿明，不要做體操！」這一天是我們表演組的人單獨上課的日子，只有七、八個人工作，課程名稱就叫做「訓練」。

這個「訓練」是從一些暖身的動作開始。先繞著穀倉裡的空間跑步，跑一陣子後，慢慢張開雙手，模仿老鷹的外型，做一些跳躍動作。之後，將跳躍動作愈做愈低，四肢著地跑，先模仿猴子，再來是狗，接下來是貓。隨後又像蜥蜴般在地上爬行。爬行之後，就像四隻腳動物一樣，蜷縮四肢，在地上迅速翻滾。最後再利用這些動物般的翻滾和爬行動作，訓練

每個人身體的靈敏度和跳躍的能力。

就在「訓練」進行時，老先生對著其中一位受訓者阿明大喊：「不要做體操！不要做體操！」阿明是從東方來的舞者，之前是體操選手，是在此工作的人當中身體技術最好的一位，翻滾的動作對他來說輕而易舉。但此時，老先生卻對著他大叫：「不要做體操！」我們都嚇一跳，也很好奇到底發生什麼事？阿明一時也摸不清楚頭緒，再度迅速做了一個漂亮的翻滾動作，但老先生再次大叫：「阿明，不要做體操！」

從哥倫比亞來的哈諾以前跟著老先生工作了一段時間，最近從法國過來加入，是另一位領導者。哈諾似乎聽懂了老先生的意思，就在阿明又要翻滾時突然衝到他面前，阻擋了他。阿明被哈諾突來的動作嚇了一跳，想要停止動作卻已經來不及，只好迅速翻轉身體，以靈敏的身手，一個側身，完成飛躍的動作。此時，我看到老先生對著哈諾點點頭。我突然

明白，阿明受到哈諾阻擋，才意外出現非平常慣性的動作，這正是老先生要的，而阿明當下也明白了這個道理，開始改變跳躍的方式。訓練繼續進行，老先生也不再喊「不要做體操」了。

訓練結束後，老先生對阿明說：「你必須改變你跳躍的速度，可以變得特別快或特別慢，就是不要維持相同的速度。我們在運用身體的時候，千萬不要做體操，要把運動當作藝術，用創造的方式來運用身體。」接著，老先生對他說：「忘記你是一個體操選手，你是『一個人』來到這裡工作。」

我終於明白，在所有體操的訓練過程中，每一個動作、每一次起跳，都必須有標準程序，雙手高舉、姿勢正確，在有萬全準備之後才起跳。這是對人的規定，但動物卻無法在這樣的規範下跑步、跳躍，因為在森林裡，牠所遇到的障礙到處都是，一隻老虎剛跳過一個大石頭，未落地就必

須再跳過一顆樹一個洞⋯⋯，這正是有機的身機。所以，不要做體操對有機的身體來說是很重要的。

在身體的訓練中，有幾件事情是不適合做的——第一就是體操的訓練。當然，身體的彈跳、翻滾能力是需要的，但如何打破「準備好」再做的習慣，就很重要了。

第二是舉重，也就是重力訓練，因為這會將人的肌肉訓練得比較僵硬。另外，健美式的重力訓練，只是練出漂亮的身型，想要靈活運用就很困難。而且肌肉僵硬後，突然的運動是很容易受傷的。

哈諾阻擋了阿明之後，這個訓練開始產生了變化。有人要跳起時，就有另一個人出其不意地出來阻擋。原本準備好的跳躍角度，就會被迫產生新的跳躍方式。此時我發現，我可以比以前跳得更遠、更快，因為如果稍

84

一猶豫就會被撞到。尤其是在翻完跟斗、身體尚未起身時。心裡覺得跟斗已翻完，起身速度最容易變慢，但因後面的人已緊跟在後，不立刻起身一定被撞到。就這樣打破了原來身體的墮性，也改變了身體沉重的原因。

這個訓練讓我想起過去的身體訓練，多半都跟著教練一個口令一個動作。不管是舞蹈或京劇的武功，都是老師一個動作、一個動作，學生跟著做，練習的目的是在幫助被訓練者彈跳翻滾的身體肌力，或跳躍時的特殊技巧。這也是為什麼這些身體經過很長時間的訓練後，多半都擁有技術，但大多還是刻板的身體，遇到原來不熟悉或不平整的環境，就容易受傷。就像一個只在操場上慢跑的人，突然到戶外或地形崎嶇的自然野地，身體就會不適應，甚至容易受傷。

在做「訓練」時，起跳的時間是最關鍵的——如何讓自己的身體不受頭腦對於安全考量的控制。也就是說，身體如果能打破心理的障礙，就能

越過頭腦掌控的界限，讓身體的反應快過頭腦，而不是讓頭腦控制身體。

動物的身體都是有機、超越頭腦控制的，所以能夠產生不可思議的反應與爆發力。

關於有機的身體，對東方的表演者而言，應是最困難的一堂課。東方的孩子，從出生長大受教育，一直都被要求：「規矩！」內在的自由心靈和創造力較難發揮。西方的自由意識對人內在的發展是絕對重要的，但又如何能在懵懂的學習期，就讓如此自由意志的心靈，願接受辛苦的訓練而磨練心志與技術，也成為西方人的侷限。老先生對這件事特別討論過。

老先生告訴我們，有一年他在北京看一個京劇的演出。當天表演的戲碼內容是關於猴子的故事，我一聽，就知道是「美猴王」。他說，那天演猴子的人是以前演猴王的兒子。兒子的技術當然也非常精湛，所以台下掌

86

聲連連，但他也聽到了台下人在對話。

有一個人說：「這個兒子出師了，演得太精采了！」另一個人說：「哇！跟他爸爸一樣！」此時，另一個人卻說：「我看還是不行，跟他老爸還差一大截！」「你怎麼看出來的？他不是演得唯妙唯肖？」「你看到沒？他的腋下出汗了！我在兒子猴王的戲服下，看到濕濕的一大片！他老爸可沒有！」另一人忙說：「對！他老爸演起來，比他輕鬆多了！」

老先生說：「在中國至少還有這些技術可看，但我在北京，剛好也看到從台灣來的另一個京劇團體，已經沒有那麼好的技術了。」聽了這話，我心裡有點難過，因為知道現在在台灣，願意受苦的小孩不多了。

老先生接著又說，在東方的傳統劇場，大多具有「形式」。這些形式是古早流傳下來的，所以東方的劇場從小就要磨練這些固定形式中的技

術，也就是京劇裡所謂的「做工」或「身段」。

這些京劇學生在練基本作工時，還不完全明白戲中的道理，就是跟著師父做。天天跟著師父或老師按部就班磨磨磨、練練練，即使不懂內涵，跟著學習就對了！把功夫磨上身，等到長大之後，這些技術在他身上，彷彿就手到擒來。但這樣長大的弟子也許容易流於只是刻板地模仿，甚至在固於形式後，將重點放在姿勢上的磨練，而忽略了動作本身的動機。等到他「出師」的時候，就可以游刃有餘、出神入化地掌握作品的精髓，最後，甚至成為一代宗師。

就因為有這樣的形式，不管是否出師，只要按部就班，劇種的形式始終完整清楚，且因為一代一代傳承下這些具體清晰的形式，所以不容易丟失。這就是傳統劇場的特質。

在西方現代劇場，大都是跟著演員內在的所思所想自由創作。這種創作跟著演員走，是很個人化的表達，並沒有固定形式。東方的古老劇種都具有形式，而西方的現代劇場從自由心靈創作出來的作品，沒有固定形式，但他們有個特色，就是「有機」。

有一次老先生說，我在打拳的時候，我的手有一種想要使動作美麗的傾向，所以手中只有「姿勢」，而不是「力量」。但身體打拳的目的是力量，所以只要單純直接的打拳，手中不要多出別的事。對西方人來說，出拳的時候，他們比較著重在力量，而東方人則會多出很多姿勢。當然，還是有許多優秀的東方傳統劇場表演者，因出師而達到既有形式又自然有機的身體。

對東方的學習者來說，要讓內在達到開放的自由和有機，相較於西方人，是比較困難的。這和整個社會文化有關，東方的現代劇場工作者，雖

然也早已開始透過即興的演出和訓練，傳達內在有機的力量。但相對的，在東方的文化背景和社會潮流下，不但形式愈來愈難固守，有機的力量是否真那麼容易產生，也還是一個問號！

我開始有一點明白老先生訓練我們這些人的目的是什麼。前一段時間來了一位日本人，這日本人是個和尚，只來了幾天就走了。他在這裡的幾天，帶我們做了幾件事。

他教我們的第一件事是走路：腳跟、腳尖著地，接著換另一隻腳腳跟、腳尖著地，走三步之後，做一次大禮拜；接著又是腳跟、腳尖著地，然後換另一隻腳腳跟、腳尖著地，走三步之後，做一次大禮拜。就這樣做了一整個晚上。後來才知道，這是日本禪宗非常重要的「看著足下三步一拜」的行禪方式。他教我們的第二件事是日本劍道。每個人拿著棍子做很基本的劍道動作，手上舉著竹劍往前走幾步喊一聲「面」，手上的劍用力

90

揮一下。也是這樣重複地做。

不論是行禪或劍道的打擊，都有一定的形式，腳步與動作都是規定好的。不過這些訓練的出發點都是從內在，必須看著足下，才能有覺知的心。而劍道，更是生命攸關的當下，更需要行者般的自覺。所以說，這些訓練雖然看似固定、枯燥，卻也是協助內心隨時保持覺知、有機狀態的重要訓練。

漸漸的，我明白，西方人喜歡用頭腦，凡事都要弄明白、問清楚，要了解才肯去做；東方人學習事情的方式則是，師父一個口令下來，弟子不准發問，直接學，養成先做了再說的傳承。所以東方的弟子容易累積技術。東方古老的表演藝術都有「形」，有「形式」來框架所有的技能，並將這些既有形式千錘百鍊地反覆練習。在日本這種學習狀態叫「稽古」，在中國就是「做工」。

當老先生提到他在北京看到台灣傳統劇場表演者的技術愈來愈弱，現代的年輕劇場工作者內在的有機力量又還看不到，我覺得這是台灣表演藝術的危機。這也是為什麼後來創團時，「優」所創作的表演內容都是有具體的形式，且經過精準排練過的劇目。而這些作品都是可以重複演練的，是經過鉅細靡遺的安排的，是不可隨意更動的。身體的動作、音樂的節奏，都是確定的。不會因人而有太大更動，可以讓不同人演出，並且一代一代傳下去。

有一次，一位習禪宗的老師看到我們打鼓。他說，三年前也看到我們打同一首鼓曲，但三年後很不一樣了，他說，這就是「工夫」。我們常說十年磨一劍，這正是東方人的文化哲學觀。

但是在這中間，如何透過訓練、演出時候的「覺知」，來幫助訓練表演者內在的有機性，而使演員在具有固定形式的作品中，仍能有機地表達

劇中的張力呢？這二十多年在優，我一直在想這件事……。

這個有機的傳達，和西方當代劇場所認為的演員內在衝動是有差別的。演員的內在衝動，是透過情緒的悸動（impulse）所達到的有機狀態。通常演員內心自由、有感而發，也會產生很大的張力。當然那也是一種有機的狀態，但現在我們說的，是透過當下的覺知與觀照，幫助情感中心、運動中心和理智中心合而為一，達到內在一種完全的「自在」所產生之有機狀態，並不是從情感中心傳遞出來的。

這是屬於東方行者的一種修行方法，在佛教裡有種說法「物我合一」，或說「打成一片」，或說「身、口、意三密合一」……。這些都在說行者到了某一階段，內心與外境無二時，會有一種類似「變身」的狀態。此時行者的內心自由自在，隨心所欲，其言行自是一種有機狀態。老先生雖然出生在西方世界，但對東方文化卻有很深的領悟。他透過西方的語

言，包括：有意識的狀態（being conscious）、警覺（be alert）……等，幫助西方的表演者探討更深一層的有機狀態，而不是只透過情緒與身體的連結來傳遞演員的內在有機張力。

有一次阿明在做動作時，身體移動方式沉重，加上那天地板剛打過蠟，特別澀，無法避免地，地板一直發出聲音。老先生為此針對阿明的身體調整他的動作。首先，老先生說：「今天是一個不一樣的地板，為了配合這個地板，你必須找到一個不一樣的方法來適應它。這不正是你們東方人的陰與陽嗎？」之前，老先生曾因他跟斗翻得太標準，而跟他說，忘記你是個體操選手。今天老先生聽到地板發出沉重聲音，又對他說：「忘記你是一個舞者，你是一個『人』來到這裡工作。」

老先生好像在對他說，丟下你手中的劍，忘記你曾經擁有的形式，成為一個人。這確實是東方表演者的當下課題。

94

我突然想起佐佐木小次郎與宮本武藏在岩流島最後決鬥的片刻。擁有天下第一劍封號的小次郎，一生中「劍即一切」；而武藏劍術平平，但利用陽光從劍尖上的反光照射小次郎眼睛，趁小次郎閃躲時，一劍擊倒這位天下第一劍。他坐在小船離開岩流島時，感歎地將劍拋入江水中，並對船夫說：「可惜啊！我竟殺了天下最好的劍手。」船夫說：「你殺了他，你才是天下最好的劍手。」他說：「不，我劍術拙劣。」船夫說：「那你如何殺他的？」武藏說：「一切即劍！」

第十堂課

去偷

忘了自己，然後「去偷」，而且正確地「偷」。

Do it first, no explanation.

Afterwards, if need, give some explanation.

Imitate, the organic way to learn.

Steal and observe from the leader.

Find out the secret how the leader do it.

If anything you learned before is similar, forget of it.

Do it exactly the leader show you.

Find the secret of the leader's movement.

這是有一天上課，老先生所說的一段話，意思是：

去做，不要解釋。

有必要的話，之後再來解釋。

先去模仿，用一種有機的方式學習；

觀察引導者，從他身上偷偷學到一些東西。

找出引導者做的祕訣、要領是什麼，

如果在這之前你曾學習過類似的東西，就忘了吧。

正確、精準地做出引導者呈現給你的方法，

重點在於指導者的動作祕訣是什麼，並找到這個祕訣在哪裡。

我想，無論是演員或學習任何技藝，不只是去做，還要去「偷」。

「偷」到這個技藝內涵的祕密與要領。

據傳，太極拳楊派祖師楊露禪自幼好武，但因家貧，迫於生計，只好到陳家溝的中藥舖「太和堂」中當長工。當時，太極拳陳派傳人陳長興恰巧在藥舖主人的大宅院中教授打拳。

好武的楊露禪就在陳長興師徒練拳時，躲在牆外觀看，並且用心記下招式，趁無人時私下練習。當時陳家溝的拳術禁傳外人，偷學更是武林大忌。楊露禪偷偷學拳，後來還是被陳長興發現了，但因為楊露禪天賦異稟，陳長興不但沒有責怪，反而摒棄門戶之見和江湖禁忌，讓楊露禪正式拜他為師。甚至和藥舖主人商量，准許他在工作之餘學習太極拳。之後，楊露禪果然自成一家，成為楊派太極拳的創始者。

在金庸小說中，有一則關於張無忌學太極拳的故事。在《倚天屠龍記》裡，吐蕃國師來到武當山挑釁，武當弟子全都不是他的對手，眾人只好請出祖師爺張三丰出馬。張無忌想代替年事已高的張三丰出戰，於是臨時向

98

張三丰學習太極拳，以對付高強的對手。

當張三丰唸完太極拳口訣並演練招式之後，問張無忌記得多少？張無忌說七、八成。此時張三丰面無表情又做了一次，再問他記得多少？這一回，張無忌說大約三成。一旁的武當弟子們納悶：「糟了，怎愈記愈少！」這時張三丰反而面露自在，又再演練一次。第三度問他記得多少？張無忌說他已經全忘記了。大夥‧聽全都愣在一旁、心想「完了」。沒想到張三丰卻說：「好，你可以出戰了。」武當弟子們憂心如焚，而且愈看愈擔心，但張三丰卻放心讓張無忌出去應戰。果然，張無忌憑著已經忘記的太極拳招式打敗了對手。

楊露禪是真正從「偷」學而出師的，張無忌雖是公開地學，但重點是都學到了要領。我想這就是老先生所說的 Find out the secret how the leader do it.。如何從師父身上學到東西，就是要知道祕密是什麼，並且去

「偷」。楊露禪就因為「偷」到了要領與訣竅，所以不但讓自己學到師父的精髓，最後還自創一格。而聰明過人的張無忌，更在張三丰只演練三回就摸清了太極拳的重點。重要的不是有形的招式，而是內涵，所以張無忌一說全忘了，張三丰就知道「成了」。那「成」不是他學會了什麼，而是他丟掉了學會了什麼！

老先生也說，不論你正在學什麼，如果你在這之前你曾學習過和這類似的東西，就忘了吧。他說，如果你認為你會一樣東西，你就擁有1，如果你認為你會另一樣東西，你就擁有 1+1=2。這樣累積，其實是很慢、很少的。如果你擁有一個放下自我的內在，你就擁有一個0，把0放最底下，在1之後，你就擁有10，放在2之後就有20。如果你有許多的0，即使只有一個1，也將擁有 100、1000 或 10000……。所以就忘了吧！忘的是自己，然後「去偷」，而且正確地「偷」。

第十一堂課

危險就是機會

我想起從黑暗山林拚命跑回穀倉的自己，那一刻，我看到自己內心那股力量！

一個晚上，已經過了十二點，我們剛結束在穀倉裡好幾個小時的唱歌。所有人走出穀倉，坐在外面的板凳上休息。老先生突然出現，慢慢走向那位瘦瘦高高的哥倫比亞人哈諾，跟他說了幾句話。之後，就看到哈諾去穿球鞋。通常我們都是到半夜兩點多才可以離開，我還以為，怎麼今天這麼早就結束，竟然十二點就可以離開？

哈諾穿好球鞋後，輕輕招了招手，把我們幾個人招了過去。蹲在離柵欄那個小門不遠的地方，叫大家圍成一個圈，然後小聲地說：「等一下我

們要到牧場上去做下一個訓練，這個訓練叫『快走』（fast walk）。」

他接著說：「待會兒我們會一個接一個排成一條線，走在後面的人，只要盯著前面人的後腦勺就好了。不要看地上，不要看周遭的事物，周遭不論發生什麼事，都不要轉頭看，不要分心。不論我們的速度如何，都要緊緊跟著，就可以跟著回來！」

幾分鐘後，穿過農場柵欄的矮門，我們一行人跟著他往山上牧場「走」去。一開始，速度還算平緩，但漸漸的，身高一八○公分的哈諾開始加快腳步，對我這個短腳的東方人來說，這哪裡是快走，簡直就是快跑了！牧場地形崎嶇不平，我走得上氣不接下氣。一低頭，到處都是坑洞，腳不知往哪裡踩，又擔心草叢裡會不會有蛇、有沒有牛糞，有時才一低頭，再抬頭，前面的人已跑得更遠，得趕快加緊腳步追上。

這樣追追趕趕地跑了一段時間，思想愈來愈混亂，心跳也愈來愈快，氣已喘不過來，此時竟然來了個陡坡，眼看就要脫隊了！趕緊拚命再加快速度，好不容易費盡力氣跟上隊伍，又來了個陡坡。此時想，糟糕，剛才好像就是在這裡心跳加速落隊的，怎麼繞了一圈，又跑到這個陡坡來了。

當下我起了一個念頭：「可以在這裡休息一下，等一下他們應該還會再繞回來這個坡，那時我再接上就好了。」

就在這個念頭升起的那一瞬間，我把速度放慢，然後停住，而前面的隊伍一下子就消失了。也就在此時，我發現附近竟然一片漆黑，很遠的地方才有一點點光線。這時才發現四周都是長得半個人高的草，剛剛我們跑上來的那條路，完全看不見了；我想再追上隊伍，隊伍早已不知去向。大約過了十幾分鐘，感覺在幾百公尺外似乎有人影晃動，但一轉眼就不見，追也追不上，也不知道到底是什麼。是人？還是鹿？草叢中突然傳出一些窸窣的聲音，不知道是蛇、是兔子、還是風？我開始懷疑，他們到底還

會不會再繞到這個陡坡來？又等了不知多久，天愈來愈暗，連遠方的燈光都變少了。

這是我第一次一個人置身在這麼一大片黑暗的森林中。我努力望向四周，心想，他們可能不會再經過這裡了，怎麼辦呢？恐懼來了。

我仍在那裡等，大概又等了一個多小時，當然沒有人回來。心想，真的完了！開始後悔剛才不應該停下來，不應該放棄的。只好自己摸黑走回去。望著遠遠的穀倉的燈光，雖然遙遠，但至少是方向。我順著燈光的方向走回去，可是找不到路，必須撥開長得很高的草走過去，又很怕裡面也許有蛇。摸黑走了大約快一個小時，好不容易回到穀倉，安靜地坐著，好像在等我的樣子。我很不好意思，覺得自己沒有把訓練完成。這裡從來沒有人放棄，因為每個人從遙遠的國度來，都知道自己為什麼來，也通過困難的徵選。沒有人責備我，這裡的人本來就不太

104

說話，只是自己真的覺得不好意思，心想下次一定不要放棄。

第二次，又要做這個「快走」訓練時，老先生在指定參加者時，竟然沒有我。我心想，一定是因為上次放棄，以後這個訓練大概都沒我的份了，決定主動去跟老先生說，我要再參加。他看了我一眼，然後摘斷手中那支菸的菸蒂，點燃，抽了一口。我望著整個過程，心中一愣！原來他抽菸都不過濾，那多傷身體啊！還沒回過神，他叫我一聲說：「妳確定妳可以嗎？」我趕快邊點頭邊說：「是的，我可以。」他說：

「好。」

這次，我決心一定要跟上，非跟上不可。這天由大衛領隊，大衛是莉莉的先生，只有一米六多，也略胖。我心中有點慶幸，他的速度應會比哈諾慢一點。沒想到，才上山沒多久，大衛腳短，速度竟更快，跑不到一半，我的心臟好像快停止。

我畢生從沒這麼吃力過，但已經承諾老先生，我一定要跟他們一起跑回去。我專注盯著前方那個人的後腦勺。在我前面的是莉莉，她身高和我差不多，年紀大我一些，心想她能跑我一定也能。心裡只有一件事，就是拚命跟著往前跑。不管上坡、下坡，盯著她一步都不放。看見她跳就跳，彎身就彎身，也不知道腳下到底是坑洞還是石頭。有時踩到一堆東西，不知道是草堆還是牛糞，想都沒時間想……。

跑了大約一個多小時後，終於往回跑，在接近穀倉時，隊伍開始放慢速度。就在推開穀倉外柵欄矮門的那一刻，我已經完全無法再走了，眼淚突然潰堤，嘩啦啦流下來。一邊走一邊哭，覺得自己好可憐，好像從死亡邊緣回來一樣。但周遭的人，一個個從我身邊走過去，沒有人因為見到我哭而來安慰我。

進到穀倉，看見大夥兒一聲不吭地走進去，安靜地坐下，每個人都

106

閉著眼在擦汗。我看見莉莉全身是汗，有些吃力地慢慢在一個矮凳上坐下來，看起來仍有些喘。我突然了解，大家都很累，每個人都歷經一場很大的挑戰，用盡全力，拚著命完成的。

我趕緊把眼淚擦乾，找了張小凳子坐下來，閉上眼，讓自己安靜一下，也想看一下自己的身體。此時竟發現，身上正產生化學變化；一股穩定的安靜力量籠罩住自己。這種感覺，是之前從未體驗過的。然後我慢慢站起來，發現自己走路的速度自然變慢，踩著地上的腳步，每一步都清楚，內心裡那個急躁的自己消失了。我開始明白有些人要去登山，要去完成不可能的挑戰，是為了什麼。曾經有一位在高山中遇到雪崩被救回一命的登山人，記者問他，在你攀上聖母峰時，你看到什麼？他回答：「一片寧靜。」

經過幾個月，這裡舉行一個有外來者參與的工作坊。那天來訪者非常

吃力地和我們一起做完三個小時的訓練，這個訓練是快走之外另一個「更累」的訓練，三個小時完全不停的跳、跑步和跳舞……。總之，訓練結束時，每個人都滿身大汗。

訓練結束後，大家安靜地坐下來休息。來訪者之中，有一位年紀較長者，大約六十幾歲，體型微胖。在訓練過程中，他雖然看起來很吃力，但從頭到尾跟著大家的動作，完全沒有放棄過。當訓練結束，他滿身是汗，緩慢地走向屋子一角，安靜地蹲在那裡，好像有點不太舒服。

這時，從海地來的老實阿布，自己也滿身大汗，還沒坐下就拿起椅子上的一件外套，走向角落那位年長的同伴。正要將外套給他披上時，老先生突然用壓低但沉著有力的嗓音，對阿布喊了一聲：「停！不要干擾他！」阿布立即停止，回頭看老先生。但來不及了，外套已經披在那位年長的同伴身上了。此時，這位年長者並沒有聽見老先生的話，也不知發生了何

事，只是被這突如其來的關懷舉動打斷了靜默，抬起頭來，摸了一下身上的外套，望著阿布說了聲：「謝謝！」但阿布反而有點兒不知所措，而老先生的眼光也已望向其他方向。

我看見老實阿布有些不太自在地走開，那位年長者，也裹著外套站起身，走向穀倉外休息去了。我想起上次從黑暗的牧場山林拚命快跑回到穀倉的自己，因為沒有任何人憐憫的安慰，只好收拾起眼淚。然而卻在那一刻，我看到了自己內心的那股力量！那位年長者回到休息室後看起來愉快很多，但我想，有些東西可能也就在那個安慰的剎那失去了！

那天回家前，老先生對阿布說，中國人有一個由兩個字所組成的辭彙——兩個字分開來看，意思是相對的，但放在一起，卻是一種智慧。他看了我一眼，我會心地笑了一笑，腦中冒出「危機」兩個字。是的，在中國，老祖宗說：退一步海闊天空，危險就是機會！

第十二堂課

全然接受

雨就是雨，接受它，不需要自我耽溺。

今天我們做了一個叫做「雕塑、潛行與流動」的訓練。這個訓練聽說是源自印第安人的古老訓練方法。所謂「雕塑」，是在大自然中，尋找一棵樹或一塊大石頭等固定對象，然後就地「佇立」不動，並把自己雕塑成面對的物體。

「潛行」是面對山林中的地形，不論是高山、斜坡或山谷，將自己移動中的身體，與這些地形產生相呼應的關係。例如：上坡時，上半身要前傾。老先生說，就像中國古代的山水畫中，渺小的人物身軀都會往前傾，

110

好像在爬山一樣；同時，上山前傾的人形看起來已是畫中的一部分，與畫中的山水合而為一。

「流動」則是一種快速的奔跑，讓自己的身體像電流一樣，像風一樣，在山林中流動。必須非常快，跟大地有一種衝突，像突來的一陣狂風，但卻正是大自然的一部分。

就是這樣，時而停止，時而走動，時而奔跑。那段時間，我們經常在山上牧場做「雕塑、潛行與流動」的訓練。當時，我並不完全明白這個訓練的目的究竟是什麼。有一天，訓練進行到一半，下起雨來，氣溫驟降，突然變冷了。當時阿明好像擔心我淋到雨，就從他的樹前跑來，將身上的圍巾遞給我。我正在另一棵大樹前雕塑自己，雖然當時覺得有點不妥，但看起來雨有愈來愈大的傾向，因此接過圍巾將頭包住。

訓練當中其實是不可以相互交談或中斷訓練的。我雖有點兒擔心，但心想，下雨了，停下來包個頭巾應該沒有關係吧？但這個舉動，老先生似乎已經全看見了。

回到穀倉後，他將大家集合起來，問阿明：「你有感覺到雨嗎？」阿明說：「是的！」老先生說：「雨就是雨，接受它，不需要自我耽溺。」然後說道：「雨本來就是大自然的一部分，你們不應該停下來，去顧慮、擔憂它。接受它，也可以當下轉化運用，把雨變成潛行的對象。」

那天晚上，老先生也問莉莉說：「你脖子上圍了什麼東西啊？現在還不是用這種東西的氣溫，那個讓你看起來沒有精力。有些人喜歡在膝蓋上戴著護膝，其實，這樣會讓我們的膝蓋變得更脆弱。愈保護它，就愈無法成長，就像花房裡的花，拿到戶外，很快就會死掉。」

112

這個事件讓往後在大自然山上工作的優人神鼓，從不在演出中間因顧慮下雨而停止演出，包括優人的雲腳，走在路上向來風雨無阻。

有一次在高雄市文化中心外廣場演出「聽海之心」。那天是七夕，現場有一萬多個觀眾，去時已經很久沒下雨，是個大晴天。演到第二首小鼓曲子「流水」時，開始下起毛毛雨，後台工作人員趕緊用透明雨布將鼓包起來，演員則淋雨繼續演出。

雨愈下愈大。到了最後一首曲子「海潮音」時，阿禪的大鼓一打，舞台後方上空竟然接著一聲巨雷，沒多久，一個閃電在遠方天際劃過。那時許多觀眾已避到旁邊的攤位帳棚內看表演，但廣場上仍有上千位觀眾，沒穿雨衣，沒拿雨傘，在雨中佇立著繼續欣賞。因為台上的優人正在雨中用鼓聲與雷聲交錯呼應，那晚在台灣這個島嶼的南方，有一群人因為全然接受，天地似乎共鳴，天人也似乎合一了。

那場演出對演員和觀眾都印象深刻。演出後沒多久，我們走在附近街道上，一位觀眾指著身上的衣服說：「嗨！你們看我的新衣服，剛才買的，全身都淋濕啦，好過癮啊！」

一九九八年八月，「聽海之心」在法國亞維儂藝術節得到很好的回響，我們決定回台在老泉山上再公演。公演那幾天老在下雨，我們繼續演出。首演那天也是打到小鼓這首曲子時，開始下毛毛雨，雨水滴在鼓上咚咚響。雨愈下愈大，到了「聽海之心」那首鑼曲時，雨停了。地上的水霧被燈光照著開始往上升，山嵐正好圍繞在打鑼男生的腰際。好看極了！第二天有位觀眾打電話來說，昨天已看過，太好看了，今天想買票再來看，但希望可以上山拍照。我們被他感動就同意，他高興地說謝，卻又補了一句，如果沒下雨他可能就不上來了。原來優人神鼓愈下雨愈好看。

114

第十三堂課

保持未知，不用語言

小心自己的已知，所以保持未知。

這一天，老先生叫溫蒂帶大家去牧場上做「雕塑、潛行與流動」的訓練。回來後，老先生對她說：「上次妳做這個訓練時，有一種未知，做得很好，但它到底是什麼？雖然你並不清楚，但有一種正在尋找、去發掘的感覺。但是今天你在帶領大家做的時候，那種未知不見了。你應該要持續去發掘它是什麼，而不是去示範、表現給我們看它是什麼。」

溫蒂是美國人，從城市來，是個「非常」用功的學員。她有時因太認真，身體會出現慣性的緊張狀態而有些駝背。在這次之前，她從來沒有被

安排擔任領導者。我想老先生今天一定又看見了她那明顯的駝背動作，就知道她又掉入慣性而失去未知了。

我們經常可以看到一種現象，當人們受到稱讚，隨之而來的卻是反效果。如果我們在表演時，因為做得不錯而受讚譽，或某人因表現不錯而被安排去教導別人，這其實是最危險的時候。先前之所以受到讚譽，是因為初始的心，因為未知，因而帶著謹慎。謹慎裡有一種因未知而產生的有機力量，但一旦被稱讚，未知的謹慎消失，此時，反而變成表現。結果不但失去了原來的本質，也會暴露自己的習性。

小心自己的已知，所以保持未知。

前幾天，那位印第安女人阿羅拉教我們做「旋轉」。阿羅拉是這裡年紀最大的女人，有四分之三印第安血統，對傳統文化特別有興趣，經常到

116

不同的國家去學習各種傳統舞蹈。老先生安排她帶領大家學習一種中亞一帶的舞蹈，稱作「蘇菲旋轉」。阿羅拉從指導到示範都沒太說話，這學習過程令我印象深刻，也清楚了解她傳遞的重點。

過了幾天，老先生安排阿明來做旋轉的指導。做完之後，老先生對阿明說：「阿羅拉曾經告訴過你們關於『旋轉』的方法，但是，當你教的時候，卻和阿羅拉教的方法不一樣。她在教的時候，先示範這個行動，然後再示範過程的細節。她沒有用語言將過程與行動分開，只是用身體一步一步地教，所以學的人很清楚。」

接著，他對阿明說：「但是你一直在說話。當你在教人的時候，因為頭腦認為你已經會了，未知不見了。如果你用言語去教，說明那個技巧是什麼，我們的頭腦就會忙碌地去研究那個技巧。而如果人們從你所說的這些話語來做，他們就會先用頭腦，才去行動，他們的身體就會變得像你剛

來的時候一樣沉重，這就是體操的問題。這裡所有的事情都不能像體操，所以教他們的時候，不要用語言。」

教學時，如果可以不用語言，保持自己的未知，也讓學習者產生未知。學習者透過眼睛和耳朵的學習，會比頭腦更準確。其實不用語言，會有更大的空間。中國的禪師，言語道斷、心行處滅，而在人類歷史上，「不用語言」教學的最佳導師，應該就是佛陀吧。佛陀無言的拈花微笑，二千多年來，對人類的影響不可思議！

第十四堂課

知道規則，然後犯規

自由與規矩看起來有異，但真正了解自由的人，怎會被規矩困住？

所謂的規則，是一種形式，這種形式可以給你去做的技能。例如「旋轉」，只要依照既有的規則，就可以慢慢旋轉，而且不容易暈眩。不過你必須知道，那個規則到底是什麼，以及它的限制是什麼，並且去發現自己內在最根本的本質是什麼。

那天老先生說，拳擊手都知道，他們的規則是不能攻擊對手的下部，但所有的拳擊手都忙著對準對方身體的那個部分。他們如果只打對方的鼻子而忽略下部，就絕對不是真正的打者。真正的打者都知道規則是什麼，

但他們也都在做自己的事情。就像河水流在兩岸之間，但是水氣還是會泛出水面。所以，河水知道兩岸是什麼，但它們不會受限，它們的內在還在移動著。或像在監獄，那個高牆就是規則，但它們的內在還在移動著。你必須了解那道牆，就可以找到出去的方法。但是如果你保留在規則之中，就把自己留在監獄裡。

老先生的言語確實耐人尋味。看起來他是一個非常嚴謹的人，那套卡其裝，從第一天開始，好像從來沒有換過。坐在穀倉角落的那個位置，永遠煙霧瀰漫，而那雙思考的眼睛，好像深不見底。有時我在想，他到底還知道什麼？

有一天，我看見他在牧場的野地裡，看著天空，我不知道他在做什麼？但他回來之後，天色開始變化。那天我們在小山丘上做「運行」時，遇到冰雹。那日的天氣特別怪，從晴天、下雨、到颳巨風。巨風突然而來，大到站都站不穩，之後就下起冰雹。回來時天暗了，一切也都停止。

120

這件事在我心中一直是個謎，因為短短一個半小時，氣候怎麼有這麼大且多的變化。總之，那天沒有人因為下雨遞圍巾給我，也沒有人因為冰雹中途放棄。那天其實是最過癮的一次運行！

前幾天他才說去偷，今天又叫我們犯規。自由與規矩看起來有異，但真正了解自由的人，怎會被規矩困住呢？

那天老先生又摘掉了菸蒂，在煙霧中告訴我們：不要固著地看一種情況，要找到機會在哪裡。一個誠實的探險家要給人們的是什麼？只是為了找到古董嗎？記錄事情的人剪輯紀錄片，一五一十地記錄並剪輯，只是為了滿足想要看的人的興趣？他將所有東西記錄下來，是因為擔心自己不見了，因為如果他保持沉默，人們就會忘記他？而什麼又是真正的剪接呢？

進行你自己最誠實的旅程，不要做實驗室裡被觀察的天竺鼠或荷蘭

豬，老先生說。要從所有為了表現或呈現（showing or presenting）某些事情的意義裡解放出來，創造屬於自己最誠實的旅程；點亮自己的內在，不要只是做一個記錄者。當我們不是為了自己內在真正的意義時，我們就會像拿著攝影機的人一樣，只記錄著已有的事物，然後秀給別人看。

要為了自己深刻的意義而做，去創造自己的旅程。

第十五堂課

武士——結束在勝利的時候

要征服你自己，不要向自己的疲累妥協。

有一天，唱完那些海地歌曲已經快晚上十二點了，看起來老先生並沒有要讓我們回家的意思。平常油燈都整齊地排放在靠窗那一邊，這時老先生不知對哈諾說了些什麼，瘦高、雙眼黑亮深邃的哈諾站起來，輕輕拿起一個煤油燈，換了個位置。又依續將其他油燈一個個換了位置，較不規則地放在空間靠牆的四周。然後，哈諾將我們一個個帶進煤油燈圍成的空間內，並叫我們蹲下來，但不能是休息的蹲法，必須是在移動中突然靜止的姿勢，就像物體瞬間被凍結一樣。

當所有人都被帶進煤油燈圍成的空間並且蹲下來後，因為大家都在移動當中靜止，所以現場的張力很強。那是一種很安靜的張力，這個時候，空氣好像凝結，好像可以很清楚地聽到遠方的車聲、窗外的風聲、夜晚的蟲叫聲，還有自己的呼吸聲。

最後哈諾走進我們之間，蹲在接近中央的位置，大而亮的眼睛看了一下四周，選擇面對陳尹的方向，慢慢往下蹲。就在膝蓋快接近地面之前，他的身體驟然靜止，雙眼凝視著前方，一動也不動。我突然覺得他很像一個武士，在風雨欲來之前，在這圈閃爍微光的煤油燈和一群靜候著為了守護家園的勇士之間，警覺地伫守著自己的崗位。

這時候我還不太明白這個訓練接下來要做什麼，接受到的指令是：整個過程不可以有語言，不可以用手語，不可以有雙手雙膝伏地的姿勢，不可以躺在地上。然後要注意引導者的動作，但並不是模仿他，而是進入他

124

的行動之中。他跑，你就不能站著，要跟著他的「流」動；如果他慢跑，你就不要快跑，要進入他的速度的「流」。那個「流」不只是速度，並且是一種張力；就像當他靜止時並不是停頓，而是一種暫時的凍結，是一種「靜止」，因為安靜而停止。雖然外表看起來都是停止的，但其實靜止和停頓不一樣，就像音樂旋律中有休止符，而音樂仍然存在。因此，要進入那個「流」，並且和引導者一起創造他所要創造的那個「流」。

除了引導者之外，也不要失去對其他同伴的注意力。這個訓練叫做「看」，難怪哈諾的眼睛突然睜得這麼清楚明亮，我發現自己也睜大雙眼盯著四周。現場確實存在著一種神祕未知的張力；我用眼睛緊盯著引導者，看到他眼珠子開始轉動，慢慢地頭也開始轉動，我於是跟著轉動。我們好像黑夜森林的一群動物，看不見森林，只看到一雙雙發亮的眼睛。

隨著眼珠子的轉動、頭部的移動，身體也慢慢跟著移動。老先生說，

身體的移動要像時鐘的秒針一樣，要滴—答—滴—答，規律地移動，不能忽快忽慢，要很平順地移動。然後，將動作漸漸拉大，開始橫向移位，從一個點到另一個點，慢慢從低的點往高的點移動。在身體移動的同時，耳朵要聽到外面的聲音，眼睛要看到周遭的同伴。

接著，高個子哈諾腳步開始變快，大家立刻跟上他的速度，在空間散開來。老先生說，這個段落叫做「占領空間」，也就是在移動時，任何空間是空的，大家就必須跑過去，把這個空間占滿。有趣的是，老先生發現，當整個空間都被占滿時，只有他前面那一塊是空的。他大聲地說：「我不是老虎，你們在恐懼什麼？你們也應該將這裡占滿！」這時才有人跑過去，經過老先生面前的那片空間。

哈諾的速度漸漸變快之後，開始有一些特殊的跑法。我們就像在織一個蜘蛛網一樣，有人要橫的跑，有人要直跑，就是不能經過中心點。我覺

得我們好像共同透過跑來繪製一種圖騰。

接著，我們要像銀河系的星星一樣集體一起跑，跑出一個長長的銀河系，也像星雲。跑了很久之後，我們在中心集中，形成一個很大的圓。此時會有人可以像單獨的星星一樣，從星群中跑出來，再跑回去，另一個單獨的星星再跑回來。之後，這個星星群裡的人會兩兩相對應的跳動。老先生說，這個段落叫做「連結」。在這個段落裡，只能兩個人互動；這兩兩相對的人不可以有身體上的直接碰觸，而必須透過身體的移動、跳躍或張力產生對話。

在這個「連結」的身體對話之後，引導者會像火車頭一樣開始跑，這時我們又跟在他後面以順時針方向去跑。跑久了，隊伍的速度開始變得規律，體力很好的人可以衝到前面去當火車頭，協助引導者，繼續將隊伍加速，否則就會掉入機械式的晨間慢跑型態中。這必須是一種有機狀態的跑

步方式，而不是機械化的跑步。

事實上，老先生所有的訓練都是在提醒我們內在的覺醒，不掉入機械化的陷阱。

然而，這麼長時間的跑，大家都會累，所以，愈跑速度愈慢。我心想，老先生應該看到大家都累了，應該要結束了吧？這時聽到老先生說：「要結束在勝利的時候。」怎樣才是勝利的時候？他接著說，要征服你自己，不要向自己的疲累妥協，一妥協，你就輸了。所以，當火車速度慢的時候不能停，在火車頭速度達到最快的時候才表示勝利，也就是克服了自己的自我耽溺、自我憐憫，才能讓自己進入有機的、提振士氣的狀態，火車才能達到最快的速度，才是有力量的。此時，就可以結束了，這就是結束在勝利的時候。

128

這時哈諾開始加速，我真的已經沒力氣了，但陳尹、大衛，還有溫蒂都開始加速。似乎這一股力量帶動了大家，我發現自己的腳步竟不自覺的也奔跑起來。這時確實有一種張力，像一股旋風的張力。

就在這時候，哈諾的腳步漸漸變慢。我想，我們剛才一定創造了一種勝利的時刻，哈諾才會放慢腳步。終於大家又回到原來靜止的狀態。我們再度讓自己的身體像時鐘一樣，緩慢地、平順地蹲回去，回到身體的移動、頭的移動、眼睛的移動，然後完全靜止。

那天在做「看」的時候，跑到一半我的腳踝舊傷復發，一拐一拐地跑完全程，很多人腳底都磨出了水泡。因為腳痛，我後來幾乎完全沒力氣，更別說跟著引導者的「流」了。在跑大圓時，眼看後面的人一個一個超過我，後來連在前面跑的人也從後面超越過去，顯示我已經慢了別人一圈。

第二天，活動還沒開始，老先生又把我們叫過去。他說，阿靜，阿明，你進入行動太慢了，好像在猶豫什麼，一個大師會立刻進入。阿靜，妳雖然很快就進入，但如果整個事情需要一個小時，你大概過二十分鐘就沒體力了，不能持久，這樣也不行。從他這次談話中，我知道自己的盲點是不能持續，即刻就下定決心要注意自己的弱點，克服這件事。

那個週末我們又做了一次「看」。這次在跑圈時，我的腳踝沒多久又開始痛了。我想，總不能再一拐一拐地跟。這時剛好溫蒂在我前面，她的個子比我高，步伐邁得比較大，但很穩定，我決定盯著她的後腦，跟著她的速度，像在林中跑步一樣，亦步亦趨地跟著。這一招果然管用，跟著跑著，竟忘了腳痛，跟著溫蒂一路追別人，最後成了火車頭的一部分。從小最不會跑步的我，那天是有始以來跑得最快最好的一次。

行動結束後，老先生在評斷時也稱讚溫蒂跑得很好。雖然沒有提到

我，但我已經可以偷笑了，這表示至少跟在溫蒂後面是對的。記得老先生說，要把你的跑步當作一個死亡的跑步，只有死亡才會新生。我坐在那裡，雖然滿身都是汗水，內心卻再度感到一種寧靜，像上次在森林中跑步回來一樣，彷彿全身都在擴散。我站起來走路，速度比平常又慢了一倍。

後來我才知道，老先生一開始把這個訓練叫做「night」，目的就是訓練我們能如武士般在晚上警覺地守衛著。難怪那天我看見哈諾在我們之間蹲下來的剎那，感覺他就像一個武士。後來這個訓練做了一些調整後才改稱為「看」，意思和「night」一樣，都是一種警覺的狀態。他運用這樣的訓練，也是為了要讓我們保持警覺、觀照。他用一種集體去創造有機力量的行動方式，來協助我們可以連續地、持續地保持警覺。

第十六堂課

「看」的行動

用眼睛的移動環視周遭，用看去掌握空間。

那天做完「看」之後已半夜兩點多。那天將近兩個多小時都在「動」，且大多時候都是很劇烈的動，流了非常多的汗。回家一秤，果然少了兩公斤。這是一個需要很多體力的訓練，雖然每一天都很「需要體力」，但是在全部訓練之中，「看」又是在體力上最具挑戰性的。

這個期間，只要哈諾或陳尹開始移煤油燈，我們就知道要準備流掉兩公斤的汗了。有一天，我們要和一些外來的參加者一起做「看」，老先生特別提醒我們一些事。

132

他說開始的時候，引導者要把所有人都帶到這個空間裡；結束的時候，也要回到這個位置，像開始一樣。

在織網的時候，必須把整個空間占滿。這是所有的人的責任，大家要互相合作，卻又互不接觸地把空間占滿。

要掌握你的空間，當移動的時候，不是為了移動而移動，而是為了掌握這個空間，讓你充滿這個空間而移動。

如果參與者做了一些很機械化或干擾性的動作或行為，你們只要看著他就夠了。如果有一些錯誤發生，例如，他躺在地上，就溫和小聲地請他起來，也可以用自己身體動作的引導來協助他改變。記得要用到所有的空間。到了對的時間，就開始跑圓圈的段落，那是創造火車頭的重要時刻。

通常這個時候大家都累了，動力往下掉，此時就需要火車頭來加速。

如果有外來者製造了任何已知的動作，譬如像碰觸或抓人等接觸身體的行為，要打斷他們。若有人躺在地板上做動作，也要阻止。因為人類具有某些傾向，假設有一個人躺下去了，馬上就會有另一個人跟著躺下去。這樣就會因為累而不願再起身，之後就看見一堆人躺在地上滾來滾去，那就無法達到勝利和有機的力量。如果要接觸地面，必須是一個過程，就像翻跟斗，翻過去立刻起身，這種瞬間接觸地面是可以的。

然而，所有的打斷、阻止或鼓勵都不用語言或手勢，而是用你身體的動力去鼓舞他。除非他故意，且拒絕配合時，才直接告訴他修正行為。

接下來，我將仔細敘述「看」行動的完整流程。

「看」行動

第一段：控制空間（control space）

一、靜止（immobility）：

首先，隨引導者的帶領，讓身體暫時靜止，用一個姿勢停在一個固定的位置上，但要讓你的身體保持活躍的狀態（active position）；也就是說，你的身體不能是休息的姿勢。那個狀態讓你可以一觸即發或立即行動，所以最好是半蹲的姿勢，像兩棲動物般，可以爬行，也可以站立。保持這種活躍的狀態的身體姿勢，靜止在這個固定的點上，身體不動，之後眼睛開始移動，用眼睛的移動環視周遭，用看去掌握空間。

二、身體（body）：

之後，讓頭隨著眼睛開始移動。隨著頭，加入肩膀、脊椎、腰、腿，緩慢地跟著眼睛移動，讓整個身體都加入。透過身體的移動去掌握空間，但腳並沒有離開原點。

三、移開（displace）：

讓身體順著剛剛的移動離開原點。緩慢移動的方式，就像鬧鐘的「卡

嗒！卡嗒！」聲一般，不能忽快忽慢。身體也不能有雙手和雙「膝」同

時著地的姿勢，應該用雙手和雙「腳」同時著地。就像爬行動物匍匐在地

上，才能自由地移動。

第二段：織網（Web）

從爬行類動物漸漸轉成用兩腳站立。好像從魚變成獸，再變成胎兒，

到長大成人。站起來之後，從慢速度漸漸加快速度，然後開始跑。並且跑

一種特定路線，好像蜘蛛在織網一樣。

首先是有規律的悸動（pulsation），從外面的某個點往中心點跑，再跑

出來，然後從另一個點跑向中心點再跑出來，但就是不能跨過中心點。第

二個是半月型（half-moon），環繞著中心點，從一個角落，跑到另一個角

落，再跑回來，好像在跑一個半月型。這個半月型可大可小，但不可以變

136

成一個完整的圓，就好像蜘蛛網上的線條。記得不能跨越中心點，也不能跑成一個圓圈。

第三段：轉折1——個人的行動（individual action）

從剛剛大家共同織網的行動，漸漸轉成單獨個人的行動。此時，讓自己停留在一個固定的地方，讓身體跳一種舞蹈，但不要移動位置，還是在剛剛所織好的網上。

第四段：跑

隨著引導者的速度，所有人以順時鐘方向跑成一個圓圈。跑的時候，為了不要因為身體的疲累而放慢跑的速度，所以有體力的人就要加速到引導者附近，協助他，像火車頭一樣，帶著大家加快速度往前跑。愈來愈慢，表示身體愈來愈沉重。身體沉重，跟心理因素有關，是可以改變的。此時若有人加速，就可牽動其他人也加速。但加速者要注意如何帶動後面

的人一起往前的動力，最好有幾個人一起形成一股更大的力量，就可帶動全部人的動力。

第五段：轉折2──星雲（nebula）

從跑當中，這群人轉變成像銀河系的一群流星。在這群快速移動的星雲狀人群中，可以出現單獨的星星。也就是說，可以有人離開隊伍，單獨跑出來，像天空出現一顆單獨的流星，再跑回去隊伍裡。

第六段：寂靜的舞蹈（silent dance）

這個快速跑步的星雲和流星之後，如果跑步的狀況非常好，就會出現一種寂靜的舞蹈。此時，身體雖然是在一種劇烈的動作當中，但地板卻沒有發出聲音；身體必須很輕盈，不讓地板發出雜音。其實這是因為在劇烈的奔跑之後，身體會過渡到下一個狀態──很輕、很安靜的身體。因此，如果在前一個「星雲」階段跑得很好的話，就會出現這種安靜的舞蹈狀

138

態。如果大多數的人身體沒有出現寂靜的力量，就把這個段落稱為「分散的個人行動（dispersed individual action）」。

第七段：第二次織網（second time web）

經過了前面階段的體力消耗，怕大家因疲累而失去警覺，整個行動會往下沉，所以第二次織網是讓引導群互相之間透過默契，讓大家的力量往上提升。此時，「有規律的悸動」和「半月型」行動就必須以引導群為主，再帶動其他的人。引導群是除主要的領導者外，另有四到五位熟悉過程、體力較好的人做為助理引導者。助理引導者在行動開始前就已被挑選出，互相要有默契。在這之前，除了領導者，參與者並不知道還有助理引導者，但此段落因為引導群會刻意以眼神相互溝通，好像在他們之間另有一個特殊任務，瞬間加快速度，改變當時行動的節奏，成為行動中的行動。

第八段：連結和切斷（connection and disconnection）

首先，引導群可以兩兩互相進行一種身體相互對應的舞蹈或動作，也是示範讓參與者知道。之後就散開來，跟參與者兩人一組做這種雙人動作。這種動作可以是一種舞蹈，也可以是自由的身體動作，好像兩人用身體在講話；可以近距離，也可以遠距離，也可以有一些身體的接觸。當兩個人都達到很好的身體對話時，就可以在這個勝利的當下立即分開，再去尋找下一個對應的同伴。在勝利的時候分開是很重要的，因為在我們的習性裡，只要兩個人在一起，就很容易牽扯不清，一起掉入低潮，或陷入歹戲拖棚。所以需要快速地創造一個對的張力，達到勝利點之後，快速地離開。另外這段落規定只能有兩人對話，萬一參加人數為奇數，就一定有人落單，這人就自己做，觀察別人，待有人分開時再找到同伴。這樣的規定是有原因的，人們很容易從兩人變成三人後，就會變成五人、十人，最後會看到一群人黏成一團，但不知道在說什麼。

140

第九段：螺旋（spiral）

當我們看到引導者從雙人對應變成一個人時，就要停止與人連結。然後隨著引導者的流，從細微（subtle）到劇烈（dynamic），再回到細微。這個段落叫螺旋是因為你所跳躍的動力必須是漸漸往上漲，像一個漩渦，漲到最大動力時，再漸漸回到細微的動力。此時身體外面看似安靜，但內在仍保有活躍的動力而進入下一階段。

第十段：第二次控制空間

第二次的控制空間要倒過來，從雙腳可以移開（displace）位置開始，到腳不能移開，只能在同一原點，但身體仍在做動作，到身體靜止，只有眼睛動，然後回到完全靜止，最後待引導者起身，才安靜地離開。至此，「看」行動結束。

下面有些須注意的事情：在控制空間的移動段落，不需要移動太遠，

只要順著自己所在的定點，在附近移動即可。所以，在建構織網時，要像蜘蛛吐絲一樣，慢慢將整張網織起來。所謂的「活躍的狀態」（active position），就是像獵人或戰士一般，保持身體的警覺。外在是靜止的，但內在卻是活躍的。

在第一個轉折的「個人行動」，或是在「寂靜舞蹈」或「分散的個人行動」，都必須保持在原點。

在織網「規律的悸動」段落，引導者往內跑，其他人才跟著往內跑；引導者往外跑，其他人才跟著往外跑。不管往裡面或外面，都要和引導者同時抵達終點。引導者停的時候，也要同時停。

關於「寂靜的舞蹈」，是要用一種很安靜、很小的動作，並且用你自己的節奏去跳。如果你無法出現這種寂靜舞蹈的張力，只要用你自己的節

奏，用一種比較安靜、比較小的動作來跳；不要太劇烈，也不要製造地板聲音就好。

跑的時候，要注意它不只是一個動作，而是一個行動，所以內在要有一個跑的原因。

跑步的時候，如果有人體力好可以往前跑，就到前面去協助引導者，去創造火車頭，但不要製造出聲響。跑步的時候，因為必須有一個內在的原因，所以你可以創造一個屬於自己的故事，跑的狀態，就會隨著內在狀態的改變而改變。

跑的時候，不要有很戲劇性和激動、情感性的手勢。跑到最後，要像跑到死亡，然後重新出生。跑步的節奏不要像軍隊般的節奏，而必須是跑步本身才會產生的一種節奏。

在「螺旋」階段，從「細微」到「劇烈」，又回到「細微」的「流」，一定要隨著引導者的「流」走。而且在「劇烈」時，身體不能因為沉重而發出噪音。在做很細微的動作時，並不是指做慢動作。

在控制空間的靜止段落，因為外在只有眼睛在移動，所以要用內在去感覺移動。等到身體可以移動時，必須是很平穩流暢地移動，不可以是切斷式、有頓點的移動。所以等到可以移動位置時，要很細微、幾乎是無法被覺察，但又確實是有在推進的一種移動。不是為了移動而去移動，因此，不需要移動到很遠的位置。

「移開」時要注意，不要所有人都往中間移動，讓有些角落空掉。

那個星期天的晚上，當我們做完這個累死人的活動之後，老先生開始評論（那晚的引導者是陳尹）：

144

九點三十二分五十二秒是「靜止」。

九點三十四分五十二秒，「控制空間」。山姆，這裡只能動頭，不能動身體。陳尹，你直接連身體一起動，你只能先轉頭。峇里王子，你在這裡就動了你的腳，不能移換重心，地板上是不能發出聲音的，這時候只有上半身和頭可以移動。

九點三十六分五十六秒，「移開」。這時候你們所有的人都朝中間移動，有許多角落都空著，尤其是在我面前最空。我又不是老虎，你們為什麼不來我面前占領空間？陳尹，你移得太遠；阿明，你也移得太遠。你們好像一群東西在爬來爬去，並沒有在控制空間。「移開」的這個段落必須非常細微，而且不能停頓。

九點四十分，「悸動」。你們移動的速度不夠快。哈諾，你從中間穿過

走到另一個角落，那是不對的。陳尹跑向中間的方式也很機械化，因為你所有從角落到中間、從中間到角落，都是用相同的速度和方法。

九點四十五分四十秒，「半月」。「半月」只能從外圍的一邊跑到另一邊，在做「半月型」的時候，半圓的弧度要很清楚，不管是大的半圓或小的半圓，弧度都必須很清楚。峇里王子，你每次都比人家慢，都只跑了一半。不要比別人慢，但在動的時候，也不要比陳尹快，因為他是總引導，他動，你才能動。陳尹，你跑到外圈的時候，要等一下，注意周遭的狀況，再開始往回跑，不要純粹只是等著。當你跑到角落的時候，要警覺地立即再轉回去。

九點四十九分，還在「織網」的個人行動。這時候半月的弧形形狀不清楚。阿明，你想要嘗試改變腳步，但因為你沒有看，所以你身體的移動看起來很沉重。

九點五十四分五十八秒，所有人都擠到中間去了，旁邊出現了許多空間。大衛，你的移動是要去感覺你脊椎的跳動，而不是扭動，你的腳步可以再更不規則一點。阿明，你也是要盡量地扭動脊椎，不要扭屁股。

十點零三分二十五秒，「跑」。溫蒂的呼吸太大聲了。哈諾的跑步看起來是活的，但有時會製造噪音。哈諾，你一開始是快跑，但很快就慢下來了。阿明，你看起來很累，大衛跟哈諾看起還算有活力，但哈諾一直低著頭跑。阿明，你看起來還是很累，好像你的腿被卡住了。阿羅拉，你的腳步有很大的聲音，所以那個跑步是很機械化的。山姆，你跑得很好。當你們想要協助動力往上推的時候，要小心，不要用強迫式的加速度，要慢慢地推上去。

十點十六分二十秒，「星雲」。阿明、哈諾和陳尹，你們跟山姆都低著頭在轉。

十點十七分四十七秒，「星星」出現到「寂靜的舞蹈」。從「星雲」要出現個別的星星時，陳尹開始跳，可是陳尹的跳切斷了寂靜舞蹈發生的可能性，所以接下來寂靜舞蹈變得非常機械化。阿明，你的身體很機械化地移動，腳步都是規律地一─二─三─四─、一─二─三─四─；陳尹，你的腳步是一─二─三─四─、一─二─三─四─一樣機械化。阿靜，你也試著想要改變，但一開始你忘了看，後來你開始看，在某個片刻，你看起來是有生機的。

十點二十四分三十四秒，「引導群的悸動」。陳尹，你的腳步像左右搖晃的機器，而且都是七步從角落到中間，從中間到外面，非常機械化。

十點二十九分五十五秒，「引導群的半月」。哈諾，要去看引導者，你就不會自動化地把它做成像「悸動」了。山姆，你開始看起來很累了，那個半月從外面看起來很小。阿明，你的脖子看起來很硬，所有的半月看起

來都是相同的速度；你跟山姆從外面看起來有點弱。陳尹，你這時候看

錶，是對這個行動已進行了多久、還剩多少時間的顧慮，此時好像我們已

經沒有引導者了。引導群的人必須提高警覺，因為陳尹的消失，這個半月

的能量就失去它的高貴性。這時候，哈諾、峇里王子、陳尹、山姆看起來

都很累。

十點三十六分，「連結和分開」。阿明，你在跟別人對應、接觸的時

候，有左腳，就有右腳；有第一踢，就有第二踢。大衛，你一個人做的時

候，看起來還算有生機的。阿明，你一個人的時候，就在機械式地打轉，

後來你開始聳肩，這是外型上的改變，這是沒有必要的。你跟對手的連結

看起來不一樣，各說各話，那是有為而為的方法。什麼是連結呢？當兩

人對跳的時候，為什麼兩人會相對而動，必有所因。所以，當對方動的時

候，去回應他，但不是事先預備好的，必須是一種真正的連結。山姆，當

你一個人的時候，看起來還是很累，所以當別人都有同伴，你一個人落單

時，你要怎麼做？莉莉，你的手勢看起來了無新意，你的問題出在你的手和上半身。

十點四十九分，「螺旋」。阿明，你低頭，陳尹也低頭，哈諾有時也會低頭，這都是你們的習性。動作很機械化的人，大多是用腳來移動。大衛，你用最多的是脊椎，例如跳躍的動作。用脊椎來做動作，來帶動腳的移動，但不是用脊椎的扭動來帶動身體其他部位的移動。所以會變成很機械化的狀態，你會只抬起腳，但上身的脊椎並沒有動。陳尹就是這樣，阿明也是用腳來帶動身體旋轉的移動，大衛是用脊椎來移動身體前後或者上下移動。陳尹，你在結束劇烈的最高點時，突然變小跑，把螺旋切斷了。在很細膩的螺旋最後，要接續到控制空間裡的第一個移開段落時，這個移開，必須也是很細膩的移開。最後，在控制空間裡，陳尹，你只有動頭，而忘了先移動身體，再回到移動頭。

十點五十九分四十二秒，第二次控制空間的「移開」。阿明，你在這個移開的段落就完全停住了。

角落仍然是空的。

十一點零四分二十一秒，這是控制空間的身體段落。溫蒂，你使用了膝蓋和雙手著地的姿勢。你們都常向某個方向移動，我的前方和對面兩個

十一點零六分三十八秒，靜止。

十一點零八分五十二秒，結束。

下學期

第十七堂課

去做——「神祕劇」

任何事能感動人，就在於那個「未知」，那個不可說、不能設計的「神來之筆」！

在南加州的牧場上，那個穀倉裡的人大多來自不同的文化。有阿爾及利亞、中東，也有來自東歐、瑞士、中南美的海地與阿根廷，還有從亞洲來的人，包括日本、韓國、峇里島，以及台灣。在這個探索人類文化根源的計畫中，老先生喜歡和不同文化的人工作，參與的學員都是來自不同國籍的人。我也才恍然，當初之所以被遴選上，並非自己有多優秀，而是拜祖先之賜。

春天到了，穀倉外的柵欄上長出一朵朵小花。這段期間，我們休了一

154

段長假，老先生也消失了一段時間，沒有人知道他去了哪裡。再回到牧場的第一天，只見到老先生的助理梅（就是那位像男生的女生）已經回來，但並沒有見到大師。心裡覺得奇怪，但梅從不跟我們搭訕沒必要的話，所以也不便多問。我還發現，現場的學員中，也不見那個老美山姆。距離集合時間只剩十分鐘，我下意識不自覺地直望向門口。

正納悶時，看見山姆那輛只在美國西部電影裡才看得到，價值兩百美金，但耗油量卻是一般汽車三倍的老爺車轟然出現在穀倉門口。車門一開，先下車的人不是山姆，而是老先生。原來，從這一季開始，接送老先生的人換成山姆了。

老先生看起來有些神祕，臉上的鬍鬚變多也變長了。看到老先生來了，大家很有默契地脫下鞋，走向穀倉，等待這學期第一天開始的功課。

不到五分鐘，老先生進來了。他走路從來沒有聲音，所以我們都必須非常警覺地觀察他是否進來了，什麼時候開始要工作。這天他和往常一樣，回到那個有個菸筒罐的角落，但還沒坐下，就站立著直接說：「這一季課程有一些改變，你們將分成兩組，一組是表演組，一組是學生組。表演組的人要有編作上的訓練，工作分成兩段時間，前段，全部人一起上課，後段，表演組的人留下。梅之後會告訴你們誰是表演組。」到了午夜十二點之後，梅過來了，她告訴我，我要留下。我當場摒住呼吸，不敢喜形於色。那天晚上，除了梅，還有七個人留下，陳尹、王子、哈諾、阿明、山姆、溫蒂和我。

接著，老先生把我們幾個人叫過去。老先生仍坐在穀倉裡入口對面左前方的那個角落，除了菸蒂罐，那裡通常只放一盞煤油燈在身邊，昏暗燈光下，始終看不清楚他的臉，也無法讀出來他究竟在想什麼。每當被他叫過去的時候，我們都有一種期待，但也會有一種壓力，知道一定有什麼新

的功課落在身上。

其實我很喜歡近距離和他說話，我一直有一種想要弄清楚他腦袋裡到底裝了些什麼的感覺，我很想知道答案到底在哪裡。我們這些人，在這個荒山上，每天跑來跑去，不論颱風下雨或白晝黑夜，這麼累的目的究竟是什麼？

每次接近他，我就盯著他看。老人家滿臉的絡腮鬍，滿頭蓬鬆的頭髮，戴了一副黑框眼鏡，他的樣子看起來都在思考，而且一直在抽菸。抽完，就會將菸屁股和濾嘴頭丟進身旁的一個小鐵罐。一個晚上下來，那個小鐵罐總是滿滿的。我不抽菸，所以看到人家抽菸都覺得對身體很不好，可是又覺得，老先生智慧的言語，似乎就伴隨在煙霧繚繞之中而更加神祕。偶爾，煤油燈乍亮，可以瞬間清楚瞥見他那深邃清楚、只專注思考一件事的眼神，以及當他要告訴我們新的訓練前，嘴角淺淺的微笑，好像他

發現了什麼，而謎底即將在我們身上揭曉的模樣。這麼多年，這張臉一直這麼清楚地停留在我腦海裡。

這天，他的表情特別神祕，嘴角的笑容也沒有往常那麼明顯；看來，這個訓練可能有點特殊。他用很有力的幾個字眼清楚告訴我們，找到你最早記憶裡的歌，可能是你還在襁褓之中，甚至當你還是胎兒時的歌；如果你還記得的話。那些歌，通常是你父母或是祖父母在你身邊，為了安撫你、照顧你，或者讓你睡覺、不哭不鬧，亦即為了幫助你成長而唱給你聽的歌謠，所以那樣的歌具有生命上的意義，而不是為了欣賞，或為了興趣、學習，甚至無聊才聽到的歌；這樣的歌在你深層的記憶裡，是有情感、有愛、有力量的。找出這樣的歌，用你的身體和聲音創作一個作品。這個創作，我們叫它「神祕劇」。

他說，要從自己的文化背景，用很私人、很傳統的材料創作神祕劇。

158

但是，別找你已經知道的事情來做，去探索未知、打破習慣。他又說，神祕劇結構必須很精確，不要用隱喻，也不要用批判的方式，而是用一首歌，用自己的技術與方法，將歌曲背後的故事發展成一齣完整、細膩的神祕劇，並由自己獨自表演。

老先生告訴我們，神祕劇是屬於我們自己的，雖然沒有人知道那是什麼，可是我們卻可以感覺到它是什麼，這就是神祕劇。

我頓時掉進自己茫然的思索裡，因為我對自己的兒時記憶完全空白。

我能記得自己最早唱歌的事，大概已經五、六歲，是跟著老爸到軍中康樂隊的記憶。老爸是軍中康樂官，我常跟著他到勞軍的康樂會。記得家裡有一張小小的黑白照片，他蹲著，我站在他旁邊。在那個舞台上，唱了一首歌，只記得跟著老爸唱的是：「天涯海角，覓知音……小妹妹覓呀覓知音……郎啊，咱們倆是一條心……」在這之前，我童年關於唱歌的記憶一

片空白。因為老爸愛唱老歌，我的童年就是跟著唱這些歌，可是這些歌可一點都不神祕。而老媽的歌更少，就是那幾句河北梆子⋯⋯「打進了這個房門，就⋯⋯打哆嗦⋯⋯。」所以，我卡住了。

那晚下課回到家，我開始想一些事。那是我第一次意識到，在眷村長大的我，和台灣這個環境的關係。因為父母都是一九四九年隨著政府遷徙來台灣的所謂「外省第一代」，當然沒有祖父母會在我襁褓之時低吟唱歌哄我睡覺。老爸大部分時間都在部隊裡，偶爾才回家。老媽生我時，我已是家裡第五個小孩。老爸工作忙，又要照顧一堆小孩，哪還有心情對著肚子裡的我唱歌。這時我也才發現，眷村的生活是沒有「家族」的。

想了很久，我決定選用陸游的〈釵頭鳳〉來做老先生指定的這個神祕劇。雖不是老媽唱的，好歹是古人做的，應該有點神祕又有文化。這首詞的內容是這樣的⋯

160

紅酥手，黃騰酒，滿城春色宮牆柳。

東風惡，歡情薄，一懷愁緒，幾年離索。

錯！錯！錯！

春如舊，人空瘦，淚痕紅浥鮫綃透。

桃花落，閒池閣，山盟雖在，錦書難託。

莫！莫！莫！

唱了遍這首詩，覺得還挺有感覺的。好吧！就用這首詩做神祕劇。詩很古老，但是我高中時代才學的，並不是我最早記憶裡的歌，但我想應該沒關係，因為我覺得這首歌很優雅，老先生應該能接受吧！所以我就用這首「錯！錯！錯！」來準備自己的神祕劇。

第二星期，老先生叫我們一個個將準備好的神祕劇呈現給他看。

在所有同伴當中，我覺得陳尹所做的神祕劇特別感人。陳尹是韓國人，他選來創作神祕劇的歌曲，是一則民間傳奇故事。描述韓國古代一位百戰百勝的海上大將軍，雖然最後戰死在海上，但他的靈魂，卻繼續守護在海上來往的船隻。陳尹用跑步、韓國傳統舞蹈動作和吟唱做創作，在他的歌聲裡，可以聽見大將軍對自己死亡有壯志未酬的遺憾，以及誓願繼續自己未成的使命。雖然我相信，這應該不是他在搖籃裡就聽到的歌，但似乎是韓國民間流傳很久的古老記憶。

陳尹一開始先用韓國傳統的舞蹈邊唱邊跳，在一個高亢的遙遠喊聲之後，他開始奔跑，好像有人在追他似的。老先生看起來很喜歡他的作品，所以，後來幾乎整整一個星期都用陳尹的神祕劇來上課。

當陳尹在跑的時候，一邊跑，一邊唱。老先生把他喊住，對他說：

「不要『表演』這個故事，不要展示你的歌聲。你為什麼跑？是誰在跑？」

162

到底要怎麼跑？其實那時候，我覺得陳尹的歌聲與他的跑都滿有力量的。

但問題仍是：「到底是誰在跑？為什麼跑，為什麼唱？」那段期間，連我們都時刻在想這些問題。陳尹每個晚上都要跑兩、三個小時，將他的神祕劇重複做三、四十遍。是誰在跑？老先生說：只有放下自己，才能夠成為那個「誰」；當你成為那個誰，才能成為那個「跑」。就這樣，我親眼看見陳尹的神祕劇愈來愈有力量，雖然那星期他應該每天可以少掉兩公斤，但他從未出現過累的樣子，他確實是一位很棒的表演者。

阿明用一首關於鳥的歌創作了他的神祕劇。阿明也來自東方，這次，他刻意不用體操也不用舞蹈，只運用自己的京劇武功動作，編作了這首關於鳥的歌。但在他呈現之後，老先生立刻叫人拿條繩子把他雙手綁在背後，然後叫他再將先前所做的動作重複做一次。阿明雙手被綁起來，只能用單純的身體動作與力量來表達他的故事。然而，因為沒有了手的動作，少了花俏的手勢，阿明變得很不一樣。

老先生提醒我們，去發現沒有手的動作之後的身體，改變的是什麼？

首先是身體的能量不一樣了。沒有手的動作的身體，就像一個新的身體，而讓這個身體做愈少的事情，甚至不要做事，不要讓身體很忙碌，將身體隱形起來，雖然手已經被綁起來了，但為了感覺手如何在動，阿明的身體出現了不一樣的移動方式，有些從未用到的肌肉開始被運用。老先生說要去尋找、去發現、去觀察那個身體，讓身體變成一個空的通道，外在動得愈少，內在能量就愈大。沒有了虛幻的手之後，再去觀察頭、手、腿，是如何移動的，然後進入身體的能量。但不要故意去強調那個能量，而是去感受，在身體裡的那股能量如何在沒有手的情況下去表達。

老先生說，神祕劇可能是這樣，也可能是那樣，無論如何，就是要去做，而不只是一個概念。也就是說，神祕劇是有意識地去做一系列的完整行動，但對觀眾而言，神祕劇所表達的，卻是一種未知力量。並不是一個敘事形的情節。所以，一邊做，還要一邊觀察，放下已知，未知就會出

現。去做是唯一方法，除了不斷重複練習，別無他法。

接下來是來自峇里島那位王子的作品。王子跳了一段像猴子的舞蹈，兩眼睜得大大的，肩膀聳起來，手指有很多表情。老先生說，他以他的動作告訴我們，他來自一個很精采的文化，所以他所呈現的，是一齣來自高雅、精準傳統文化的神祕劇。但老先生又說，這是屬於峇里島王子自己的故事，他還是必須從既有的表達裡，找出一個活著的文化潛力。也就是說，不只是做你自己知道的部分，每個文化傳統的源頭一定具有更簡單的力量，所以必須從這個源頭的簡單力量開始。

老先生說，阿明是用一種很安全的方式去做他的神祕劇，他需要的是從未知中進入危機，再從中找到機會。峇里王子則用了自己最熟悉的傳統舞蹈，但他必須用新的方式去詮釋他的傳統。讓傳統成為他自己的力量，而不是演繹傳統。

接著，我用那首陸游的詩將自己準備的神祕劇呈現給他看，也期待大師如何看我的編作。我做完之後，老先生就說今天神祕劇的訓練結束，大家過來這裡，他有話要說。我做完了汗，走到穀倉有於罐的那個角落。老先生看了看大家，然後跟我說：「阿靜，你這個作品是想出來的，不是做出來的。你已經是個西化的中國人了。」「噢！已經西化了。」我馬上知道錯了，睜著有些失望的眼睛仍盯著他，但在心裡重複著那句話。

雖然我自己知道，這作品確實是在家先在紙上畫好路線，再將自己的身體編進去的，但我仍想弄清楚。「可以請您再說明白些嗎？」我鼓起勇氣對他說。他說：「我從你走位的方式和身體的關係，一看就看得出來是用頭腦設計好的。其實，很多現代劇場的作品一看就知道是導演在排練前先用頭腦設計好，然後再把演員放進計畫之中的，所以演員的身體與走位動線之間沒有內在的關係。」

老先生接著說：「古老的中國師父們口傳心授，弟子學習技藝全都是直接去『做』（to do）。先做再了解，甚至也不用了解，做了再說。但現在的東方年輕人接觸了西方文化，也失去跟傳統師父學習的機會。」這時我有些尷尬，好像被當頭棒喝。從來不曾「看見自己」，除了沒兒歌之外，連思考方式都有問題。這失根的蘭花，不是只少了幾首兒歌，是連內在成長方式中的文化連結都已被切斷。

那晚回家後，我整夜睡不著，一直在想這件事，愈想愈嚴重，才開始明白「做」與「想」這觀念是什麼道理。沒錯！這件作品確實是我想出來的，因為我是先在紙上畫出走位的路線才去排練的。但只是這樣嗎？什麼是西化的問題？東方的精神是什麼？除了身體與聲音沒有任何內在的關連性之外，「去做」與用頭腦事先「想」，最關鍵的差別是什麼？這些問題開始在我腦中浮現，陳尹只要去問他扮演的角色是誰、這當下是誰在跑？阿明只要去冒險就好，王子也只要把他複雜的傳統再弄簡單一點，而

我⋯⋯好像我的問題最嚴重，我必須重新長大！那段期間，我坐立不安，一直在想這些問題。是因為西方人擅長以頭腦理性地去構思，在完整的結構底下，少了「未知」；而東方人善於留白，不去多想之間的差別嗎？到底東西方文化、生活、思考的差異在哪裡？「未知」到底是什麼？聽老先生的口氣，好像任何事能感動人，就在於那個「未知」。好像那個不可說的「神來之筆」就是未知。而要了解未知，只有「去做」。

「去做」，好吧！我告訴自己，以後凡事就先「去做」吧！

老先生對我們如何觀看神祕劇，也提出方法。他說我們的意見，能幫助表演的人更了解自己的創作。所以在每個人做完神祕劇之後，老先生要求我們用兩種眼睛來看這些作品，一個是小孩子，另一個則是劇場工作者。在每個人呈現之後，他都問我們看到了什麼？他說，首先，像個孩子般形容你眼睛看到的事情。

168

直接誠實地將眼睛所看到的真實說出，像孩子一樣。這，是演出者給觀者當下的直接感受。因為有再多的隱喻和假設，對一個孩子來說都沒有用。第二種眼睛則要像一個專業的劇場工作者來評斷所看到的呈現。

表演可以沒有故事，但是透過剪接方式的起承轉合，就可以串連成為一個完整的故事狀態。例如：有個人拿了一把榔頭或唸了一首詩，榔頭、詩本身，對孩子而言純粹就是榔頭與詩，並沒有意象或故事。但透過剪接，就可以成為故事。所以，從專業的觀點，眼睛所看到的，不是只有事實而已，而有許多潛在的內涵。也就是說，神祕劇可以傳遞的其實是很豐富的。所以專業的眼睛也很重要。

要發展一齣神祕劇，第一要注意的是，必須要有開始、過程和結束。

第二，它真正的根源是什麼，有沒有任何私人的意涵在其中。如果

有私人意涵，就需要一個導演，或者一個旁觀者從外面來看，是否能夠了解。

第三，是對時間的掌控。要清楚抓住對時間的掌控，掌握對時間的安排。

第四，對 image 創造的想像。當我說，從你的家族裡想出一個肥胖的人，結果你就立刻聯想到沉重。相反地，你應該去想像輕，這樣，你才可能去創造一個肥胖的人。因為，如果你的身體已變得很笨重，你還能創造出什麼呢？當你在做一個未知的狀態時，不要用頭腦想，去做就對了；不管你做的是什麼，都不要去切斷它，只要去做就好了。

此外要注意的是關於聲音，有時我們為了要表現得更好，就會想用更大或更高的聲音，但因為力量不夠，就會用強迫的方式。這就違反了自

然，甚至會走調。所以，不要強迫自己的聲音。

一個真正的畫家，你在他的畫上看到的，是畫中看似在動的人物和那人物生命的狀態。但是當我們看到一張照片時，我們只看到結果。因此，神祕劇的創作要像畫家一樣，畫出過程，要透過畫筆，將藝術的力量，一筆一筆傳遞出來。

從那時開始，只要進行創作，我都會提醒自己和一起工作的人要排練，不要只用想的。頭腦可以天花亂墜的想，但不一定做得到。後來我在和優的團員工作時，所有的創作都是經過長時間排練而成的。其中「聽海之心」前前後後花了四年的時間。鼓曲「流水」，完全是在山上排練時，從小鼓的鼓聲，一棒接一棒，慢慢發展出來，之後再加大鼓。而「未知」正是這首鼓曲創作時的狀態。

編作「流水」時，我正懷孕。阿襌初為人父，對未來的生命，內心正是一片「未知」。當時他和團員在山上排練，沒有演出的壓力，也沒有先譜好曲。阿襌說，那時他心中沒有鼓點，也不想創作，只有等待。等待一個未知的新生命，面對眼前的小鼓，手中的鼓棒，能做什麼呢？他將鼓棒輕輕地放在鼓上，「滴！」小鼓發出了第一個聲音，接著，第二個聲音出現「滴！滴！」接著，第三個聲音「滴！滴！滴！」聲音正像小水滴的聲音。就這樣，小水滴變成兩聲、三聲，變成河流、瀑布，流向大海。

「流水」這首鼓曲就是這樣在每一個當下的「未知」裡完成的。從回家待產到做完月子，阿襌花了三個月時間，和團員一起完成了一首二十二分鐘的「流水」。之後，法國亞維儂藝術節的藝術總監來台，在老泉山上第一次看到這首曲子，他說這首小鼓曲子讓他印象深刻，決定邀請我們去亞維儂演出。

然而，「流水」是一首只有二十幾分鐘的曲子，而一個晚上的演出至少要有八十分鐘。之後的二年，我們增加了「沖岩」和「聽海之心」。這兩首曲子也各花了一年的時間排練，因為整部作品裡，每一個動作、每一個音符，在當時都是「口傳心授」，阿襌與團員一句一句發展、編作完成。前後花了四年多時間創作，看起來非常沒有效率，但十二年過去了，「聽海之心」仍持續受邀在世界各地藝術節演出。

「聽海之心」就是這樣老實「去做」而產生的。那時我心中有一個決定，要改變自己是「西化的中國人」的成長問題。我告訴自己，回家後，要在台灣這個土地上重新長大。

後來我為了再尋大師，曾經到法國去學法文。因為聽說他在將基地移到歐洲後，用法文教學。那時跟著班上同學一起去西班牙、義大利旅行。記得第一次踏進義大利佛羅倫斯的聖母百花大教堂，在哥德式教堂高聳的

天花板上看見巨幅天頂畫，我完全被震懾住了。那複雜的人物、色彩、歷史、文化……心中出現「偉大」兩個字。在巴塞隆納看到那個龐大的古老鬥牛場……心中再度出現「偉大」兩個字。這時我突然有一種感覺，這裡不屬於我，我的家在哪裡，我家中的偉大在哪裡？我想回家！好像我不曾認識它，我的家，也有一樣的「偉大」，但在哪呢？這也是我為什麼想要重新長大。因為沒有文化、沒有歷史，站在世界上，你不知道，但別人知道。

什麼是「神」?

真正的「出神入化」,是因為超越了技術,因此產生了一種自由與蛻變。

一天,老先生突然找人來把我叫了過去,就在附近我們常去吃飯的餐廳。我興奮地以為他要請我吃飯,我從來沒跟老先生一起吃過飯。結果不是。他要問我一個問題:「在你們中國的文字裡,那個字的音發成『shen』,這個字有什麼意思?妳知道嗎?」我說:「是 zen 嗎?」我以為他發音不標準。他說:「no, no, no, 是『shen』。zen 是禪的意思,『shen』有另一個意思是 god,但我問的意思不是 god,它有另一個意思。」

聽他這麼一說,我想他指的是「神」這個字,這個字有「god」的意

思，其他的意思呢？腦袋中只冒出「六神無主」，心想，他指的是這個「神」嗎？但這個「神」怎麼解釋，一時之間，我也不知道該怎麼說。我回答他，在中文裡確實有這麼一個字，但它用在許多不同地方，不同地方有不同意義。跟老先生講完話，踏出門，心裡突然冒出「出神入化」。哎呀，這個好！他指的可能是這個，至少，這四個字是和表演有關的。

但就只是如此嗎？他這麼慎重地把我叫了過去，不會只是要問一個「成語」。這時我才想，「出神入化」又是什麼意思呢？多年後我才明白，他為什麼問這個問題。我想，他問的應該是一種狀態，一種人可以企及的某種狀態，也就是透過一個過程之後，身體和心理合一，能量飽滿的有機狀態。也因為這樣的過程對身體是一種極大的挑戰，甚至超越頭腦的思考，所以呈現在外表上，會讓人顯得較沉穩安靜，而且有力量。或許這也只是一種粗淺的認知。真正的「出神入化」，是對一件事情非常純熟，熟練到不再需要在技術層面著墨。就因為超越了技術，因此產生了一種自由

與蛻變。

後來，當我從「精氣神」這樣的角度來看「神」這個狀態，的確，這是一種超越。在中國道家的養身工法裡，所謂練精化氣、練氣化「神」。出神入化，確實是一種人從內在所產生的變化現象。這樣的狀態，也不是普通人所能企及的，而是需要一個具體修練的過程。當然，能夠達到所謂「神」的階段，已經是一種比較高深的境界。此時，對一個人來說，他所出現的樣態就會不一樣，在行住坐臥間的樣態是迥異於常人的。

在這座山上，我們的訓練有走路、舞蹈，以及唱歌等林林總總的訓練，但他並不是在教我們唱歌或舞蹈，他的目的就是要協助我們蛻變成另一種樣態的人。所以，他所講的「神」，指的其實就是另外一種樣態。

後來成立「優人神鼓」時，取用「神」這個字，意思就是在極大專注

下的一種寧靜的狀態。「優人神鼓」，就是「在自己的寧靜中擊鼓」。雖然覺得這或許仍不是最恰當的解釋，但在內心深沉的寧靜中擊鼓，將自己與觀眾凝聚在當下的片刻，也是「出神入化」的另一種樣態吧！

第十九堂課

矛盾就是生活

當任何事情顯得似是而非時，就有了生命！

從開始創作神祕劇之後，老先生說的話和表演比較有直接的關係。那天他看完陳尹的神祕劇之後說：「你並不是你戲中的人物，你要開始自己的旅程。」

開始自己的旅程，並不會跟你自身的傳統相牴觸；不會的，真正的大師都是從自己開始的。你表演的價值，必須從你已知的領域走出來，從未知開始，去尋找新的可能性。

如果你有一首歌，你編作的行動，不應該是去描繪這首歌，或者，也不能去想像歌詞的意思而去解釋它。一個作秀的大明星會想盡辦法讓人們明顯的驚訝，但從未知的層次來看，要讓每個人「啊！」也是不容易的。在這裡，我們要尋找的這個「啊！」和你的傳統如果是矛盾的，這個事情反而會清楚；這個「啊！」將不只是一種驚訝，而是一種了解。

神，是一種內在的攝力。

神。不是頭腦的、思考的、想法的，但可以是「神」的——中國人說的

關於歌和身體，我所指的歌不能只是表面的，必須有它的靈魂與精

陳尹的神祕劇講的是海上大將軍的靈魂，所以他說：關於靈魂和精神，靈魂是女性的，是陰的，是夏卡緹（shakti）；精神則是男性的，是陽的，是濕婆（Shiva）。每一個男性是女性靈魂的中心，所以他們的內在包含著陰，而每個女性的內在也都包含著陽。因此，男生內在有陰，女生

180

內在有陽。如果你討厭女生，下一個輪迴，你就會變成女生，如果你討厭男生，下一世你就會變成男生。佛洛伊德也說，女孩潛在都會愛上父親，男孩則會愛上母親。榮格則說，每個男性的內在，也都有一個女性的靈魂。而每個女性內在都有男性的靈魂，像動物一樣強而有力的靈魂；事實上，英文的動物「animal」一詞就是從拉丁文「anima」而來，而「anima」的意思就是「生命」或「靈魂」。

當一個女孩墜入愛河，她會完全相信對方。因為她在自己的內在創造一個男性的形象，她全然相信這個自己所創造的男性，因為她相信的，其實是她自己。

印度神話中，牧羊女羅陀（Radha）與黑天（Krishna）的愛情故事，經常出現在十六到十九世紀印度宮廷畫裡的小樹林場景中。牧羊女羅陀對黑天的激情，象徵對靈魂的渴望，願意與天神合而為一；對神的渴望，也

就是對內在自己的渴望。他們的擁抱，代表濕婆神與夏卡緹——就是人自身內在的男性與女性——渴望與對方再度結合。

陽（Positive），是地；陰（Negative），是天，所以一個男性瑜伽士也會認為，在他最深的心輪深處其實是女性。當你面對天的時候，你是踩在大地之上，你面對的是包覆大地的天空，所以你面對的，其實是一個女性的力量。

然而靈魂是可以改變的，你應該允許你的靈魂透過接受而改變，變成精神的「神」，成為你內在的力量。說到這，他又提到了「神」（不是指god），我想這個神應該是超越男性和女性，或者包含男性和女性的，或者根本不用去討論，神就是神。這時我又想起「六神無主」，本來覺得這句話應該沒什麼關係，但突然想到如果「六神有主」呢？那不就是「六神統一」，老神在在，自由自在了嗎？哎呀，這個「神」字，還真的是有名堂

呢！

接著，老先生又對陳尹說，你詮釋那個死亡的將軍，如果從神的角度去詮釋，從高高在上的力量進去，太強了；應該先從一個靈魂的角度，而且是女性的靈魂的角度切進去。所以，如果你讓你的身體從靈魂的角度開始，就可以觸及到身體的「空性」。

從「神」，現在他提到了「空性」。

聖約翰對著上帝唱歌，像個女性一樣，唱出心中的愛；當他對著鄉下農夫唱歌，也像對著上帝唱出愛的歌一樣，兩者並沒有差別。

在這裡，老先生提到了空性、上帝、農夫。當我們面對上帝，我們容易將自己全然交出去，所以內在的自己是空的；但當我們面對鄉下人、低

下階層的人，我們仍然要將全然的愛交付出去，這時候的內在，也是全然的空。當陳尹用神性一樣很陽剛的力量，或用女性鬼魂般很陰柔的力量去唱，這兩者都需要來自一樣的空。就像聖約翰對農夫或對上帝，同樣都唱出他全然的愛，而這都是來自他內在的空性。

如果我們沒有去描繪，那個身體依然是男性的。當一個男孩唱歌的時候，必須去面對他自己內在的女性，如果沒有去尋找這個部分，那麼，他的身體依然是很男性的。但是在身體內在的中心，有一個女性的力量，必須去「工作」她。這並不是說要唱出女人的聲音，而是要去「工作」出你內在中心女性的力量。因此，只有矛盾可以將陰和陽放在一起，可以將陰陽合一。

當然，你會遇到一些問題，如何將你的身體完全打開呢？就像小孩在母親打開她的身體時出生，此時，母親的身體在給予一個生命。當身體死

184

亡時也是敞開的。中國的禪師常說，身體是一個臭皮囊，因為他的身體是打開的。所以當一個人死亡時，身體是打開的。

敞開的身體裡，包含了天和地，日本的舞者在工作時，移動非常快，但又可以瞬間停止。有位日本年輕舞者寫了一首關於生的想像的詩，但他用死亡的方法來解釋出生：

The body which is born

Give birth

Going the dying

Not relate the sex

Not the guy

Not the illustration of song

老先生說，有兩個方向要工作。一是身體。敞開的身體像個新生的嬰兒，或者是個母親正在給一個嬰兒新生的生命，或者像一個死亡的人，正在開始給予另外一個新的身體。想像你在母親的子宮中，開始移動，從這個世界剛剛出現一樣。不要用任何從夢裡或想像中已知道的任何事，也不要引用任何已知道的動作，不要模仿孩子很天真的動作，那樣是很幼稚、很愚笨的。試著去冒險，去做一些你從來沒有做過的事。

第二，關於歌，試著去愛那些農人，真正地去愛，並且把那些對農夫的愛，放進歌裡面。

他又說：當你要開始一個新的動作時，如果不確定的話，就等一等，問自己：「我在做什麼？我要怎麼做？」去做行動（action），而不是動作（movement），姿勢是停頓的，沒有生命的。

186

所謂一起，像在能劇中，表演者的身體有兩種不同的方法；當音樂高昂時，他們的身體就下沉。他們也必須關注音樂與演員之間的關係，這就是所謂的矛盾即生活。

「矛盾就是生活」。聽到這句話時，覺得生命才剛開始，也好似永無盡頭。矛盾就是生活，當任何事情顯得似是而非時，就有了生命！就像那天，當溫蒂在做動作時，哈諾指出，她的動作太僵硬了。但是，如果下次她完全放鬆了，那也是不對的。

被指西化的中國人之後，我重新選了首曲子。找不到兒時的記憶，我乾脆選一首自己喜歡的歌。我選擇了「小河淌水」。

「小河淌水」是一個女孩思念內在的男孩所唱的一首情歌，就像羅陀對黑天的愛。而羅陀對黑天的愛與渴望，是她內在靈魂對黑天所象徵勇氣

與男性力量的渴望。

　　老先生說，你必須允許你的靈魂改變；允許靈魂去找到你內在的那個男性的力量，你就不會只是一個小女孩在那邊唱一首情歌而已。所以這「小河淌水」也就成了我在這練習的神祕劇。

188

打破對稱

嬰兒的姿勢絕對沒有對稱的關係，對稱會阻礙生活。

忙完陳尹的神祕劇後，接下來幾天老先生開始花功夫在阿明身上。第一次呈現那天，老先生叫人把阿明的手綁起來再重做。這天，他叫人把他的手和腳都綁了起來。阿明沒有了手腳，他的神祕劇完全變了。

老先生對他說：「阿明，你之前走的那一段路雖然也有生命的感覺，但是被雙手破壞；我將你的手腳綁起來，因此你只能像嬰兒在地上爬行。你知道，胎兒在母親體內時，就像在海洋中，他不需用手去移動。胎兒與子宮這個空間是相連在一起的，出來後才分開，所以嬰兒的姿勢絕對沒有

對稱的關係，對稱會阻礙生活。嬰兒出生後，到了地面就一定要呼吸了，這時胸口是重心，也不是手腳。

關於滾動，首先，身體要輕，像潛水，像胎兒在子宮的羊水裡，像懸在空中。其次，要有孩子般天真的想法，但切忌模仿年輕孩子的模樣。

歌要從頭唱到尾，不能停，動作也不能停。不要翻跟斗，讓身體自然地翻滾。所以，重點是海，呼吸是根。像太空人在太空中，即使做快的動作，也要像做慢的動作一樣，沒有重力。所謂沒有重力，是你的身體不能有一種安全的狀態。

當我們在跑步時，很容易將地板弄出很大的聲音。因為地心引力的關係，我們會重重落下腳步。如果我們不讓自己的身體受地心引力控制，而是用意念將腳舉起，腳就不受地心引力控制。相同的道理，如果我們在

190

跑的時候也用意念控制腳，就不會發出那麼大的聲音。身體的移動也是一樣，身體很容易在換動作的時候，因重心不穩而發出聲音。因此如果持續用意念警覺地去控制身體，身體在轉折時就不會受地心引力控制。會發出聲音，都是因為身體處於鬆懈且自認安全的狀態。」

在這裡老先生提到用意念警覺地去控制身體，也就是保持觀照自己。

一直持續地保持觀照，一個片刻接著一個片刻地活在當下。

移動時，如果不靠手、腳，你如何移動？透過呼與吸來移動身體。

歌要有自己的流，但歌和身體之間不要相互矛盾對立。

身體要像在墳墓裡面，意識是透過身體來延伸的。身體像死亡的屍體一樣，在墳墓之中，所以意識不見了，但是也不能像演默劇一樣，用想像

力去創造這樣的狀態。我們只能去發現我們不知道的事情，假如我們發現那是已經知道的事情，那就是想像，就是陳腔濫調。

陳腔濫調是一種鬆懈。身體裡面必須有某種張力，我們要去發現某些事情，所以我們要用一種覺知的注意力朝向某一方向。腹部的收縮是對的，因為人們很容易就會鬆懈，不要有完全鬆掉的姿勢，身體要有一點緊的狀態。但毋需太過用力。某些片段需要比較強的動力時，可以轉成較快的移動方式。

這是老先生對阿明的神祕劇給的意見，相同的，我也在這個過程中看見阿明被綁起手腳後更有張力的身體，尤其是脊椎。其實阿明的作品跟開始已完全不同，比較不像一個故事，像他自己正在轉變。他像一個重新初生的孩子，從來沒有練過體操武功之類的孩子，正在學習如何用身體爬行、再慢慢站起來，學習走路、學習跑步。

第二十一堂課

不要偽裝

一個表演者內在的悸動才是活生生的力量，而不是美麗刻板的手勢。

老先生把阿明的手綁起來之後，阿明這隻鳥的神祕劇完全被改變了。

本來他是用京劇武功的動作和體操動作來表達一隻鳥的故事，現在沒有了手，那些武功動作看起來完全不一樣。阿明也突然變成一個很不一樣的人，像一個陌生人。之前大家很熟悉，看見他就想到體操、想到武功、想到傳統中國文化的身體。手上的姿勢被拿掉之後，原來他的身體很有力量，而且是一種未知的力量，像一個剛出生的嬰兒般。那隻鳥變得很細微，很有生命……。

這一天，老先生又看了阿明的神祕劇。他有些欣慰地說，東方的表演者，需要的就是這種未知的生命力。

這時我在想，在我們傳統的師徒制裡，徒弟確實都需要從基本功一步一步慢慢琢磨。不需要問，也別想太多，做就是了。但是其中到底少了什麼？活的生命力如何在徒弟時期就能兼顧？這時老先生說：「是什麼就是什麼，不要偽裝是很重要的。」

接著他說了個故事：「安徒生童話故事中，有位皇帝擁有一切：美麗的皇宮、花園和許多奇珍異寶。但他不知道在皇宮廣大花園外的一處樹林裡，住著一隻歌聲美妙動聽的夜鶯。

關於安徒生寫的〈皇帝與夜鶯〉的故事是這樣的：一天，皇帝偶然得知夜鶯的存在，很好奇，立刻要手下大臣去尋找傳說中的動人歌聲。大臣

194

毫無頭緒，最後，在皇宮廚房裡工作的一個小女孩告訴他們，她每天回家經過樹林，都會聽到夜鶯的歌聲。那歌聲讓她掉淚，因為彷彿感受到母親正在親吻著她，撫去她的疲憊。

大臣在小女孩的指引下終於找到了夜鶯。皇帝聽到夜鶯的歌聲，也感動地流下了眼淚。皇帝想賞賜夜鶯禮物，但夜鶯說，牠什麼禮物都不要，皇帝的眼淚就是最珍貴的禮物了。

夜鶯從此在皇宮的黃金鳥籠裡為皇帝唱歌。過了一段時間，有人從國外送來一隻人造的夜鶯給皇帝。這隻人造夜鶯的外表鑲滿亮麗的珠寶鑽石，立刻得到宮中所有人的寵愛，再也沒有人注意外表平凡的真實夜鶯了。

牠決定離開皇宮。牠告訴皇帝，雖然皇宮裡有黃金鳥籠、有人伺候，

但牠更想自由自在地飛翔。牠要去為窮苦的漁夫、農人唱歌，但牠會常常回來，把幸福與苦難、善與惡的故事放在歌裡，唱給皇帝聽。

光鮮亮麗的人造夜鶯取代了活生生的夜鶯，但因為機械齒輪不斷轉動，很快就壞了，再也無法發出悅耳的歌聲。過了幾年，當皇帝病重，大臣們束手無策，且忙著追逐新權勢時，真的夜鶯又回到皇帝身邊，用歌聲為皇帝趕走了死亡。」

就像〈皇帝與夜鶯〉的故事，一個表演者內在的悸動才是活生生的力量，而不是美麗刻板的手勢。

我們想要與大自然達成和諧，產生活的力量，這只是一種想法。真正的自然，是要能夠聽見周遭的狗吠、鳥鳴、飛機飛過的聲音，讓身體與周遭存在的事物產生反應。

196

去關注那個當下的所有事情。身體要保持警覺，也要覺知當下真實的狀態。沒有任何一件事情是完全準備好的，當下在外在所發生的聲音，都不是曾經有過的。我沒有說你要如何去做反應；不要做任何的預先判斷。聆聽當下，內在自然悸動，就是活生生的力量，就像森林裡的夜鶯，那歌聲才是最自然真實的。

第二十二堂課

要有細節，必須可以重複

透過磨練細節穩定技術，內在的情感就可以像河水一樣自由運用。藝術，就從中萌芽滋長。

被老先生稱為西化的中國人之後，心裡一直很沮喪。但我不是那種讓自己掉入谷底等別人來救的人，只要受別人批評，就一定想改。不過這件事有些難，不是我想改就改得了的。

尤其看到陳尹的作品後，強烈感到自己的貧乏。這段期間，自己變得很脆弱，常有很想哭的欲望，覺得自己成長過程中缺乏文化的深入影響。小時候在眷村成長，父母親離開了原來的家鄉，生活裡的母文化已經消失，而生活所在的眷村又是一個封閉的環境，無法與在地建立深刻的文化

198

連結。想找到一首祖母在搖籃裡為我唱的歌，是真的不可能。

不過神祕劇還是必須做，我放棄了那首古詩，選了這首「小河淌水」，至少選一首自己最熟悉的歌來編作。至少喜歡這首歌，就會有感覺。

一陣清風吹上坡，你可聽見阿妹叫阿哥。

月亮出來照半坡，望見月亮想起我的阿哥。

哥像月亮天上走，山下小河淌水清悠悠。

月亮出來亮汪汪，想起我的阿哥在深山。

這是「小河淌水」的歌詞。我想，古詩不易詮釋，做個小村姑的情感問題，應該容易點。做完了呈現之後，老先生把我叫過去，對我說，你明白你所做的這個故事嗎？我說，我明白；他說：「那麼把你所做的故事動

作細節，用筆記下來。」

他還詳細問了我這個故事的年代背景和內容講什麼，當然也問了我，我的動作是如何編作的。然後老先生又說：「阿靜，你的問題是，你必須要有細節，如果沒有細節，你就會情緒化，你就會用情緒解決問題。大多數現代演員都在用情緒解決表演上的很多問題。」

所謂用情緒解決問題，是指演員在表演時，用一個強烈的情緒，把自己當時所要演出的情節展現出來。當下觀眾會覺得很好、很有力量。而演員演完後，雖然下了台，卻因為情緒化而可能一發不可收拾，在後台哭半天之類的。結果到了第二天，可能缺少相同的情緒力量，因而做不到和前一天同樣的張力。

情緒的另一個問題，是在某個地方可能因為內在的力量很大，所以臨

時、隨機產生一個很棒的動作或姿勢，也具體有效地解釋他所要敘述的情節，但因為這是靠情緒化產生的，之後會忘記。然而，那個姿勢或動作也可以反過來協助內在產生相同的張力，只是必須一直重複做這樣的動作並演練之後，才能掌握，也才不會忘記。這時就必須立刻記下這些即興掌握到的動作和姿勢的所有細節。

此時老先生叫我用筆記下所有的動作，盡可能將所有細節記下來。並且也叫阿明看著我的動作，用他的方式，把我的動作記下來。

阿明以前是個運動員，有身體基礎，所以我們兩個記憶身體的方式很不相同。我自己記的時候，只有：雙手舉起來，手劃一個圈，右手攤開，然後在左邊劃一個圈之後，另外一隻手它遠一點點，然後再把雙手放回來。就這麼簡單地記，但在腦袋裡，我知道那時唱歌的感覺是什麼，順著心裡的感覺，我會記得動作是在做什麼。不過老先生說不要依賴情感，明

天你的感覺會不一樣，你必須將透過情感所創作的那個動作的細節記下來，情感到哪裡，動作才到哪裡。透過阿明的協助，果然，他看到的細節比我自己認為的多很多。我將當時記下的細節一併放在這堂課的文末，做為補充的注釋，提供參考。

這是我第一次仔細用頭腦去分析我所做的事。過去演戲，都是在舞台上直接用情感表達，所以常常因為當日投入情感的不同而有所差異，甚至在日後就會遺忘。因此老先生說：「去尋找你到底要做什麼。不要扮演，而是把整體按部就班、將細節鉅細靡遺地做出來。你所做的事情，必須是可以重複的。」

經過這次仔細記錄我所有的動作之後，我發現自己可以很正確地做出所有完整的動作與過程。這些鉅細靡遺的過程，已成為這齣作品具體的架構，就像腦中的旋律有了樂譜一樣。我也發現，我再重複做的時候，比

202

較沒那麼緊張，知道下一步要到哪裡去。而在每一次形式不變的重複過程中，自己的力量開始增強，愈來愈容易掌握。我想，這種方法就像傳統的東方劇場，把所有的走位、台步，還有身段、動作都設定好，學生才能在不斷的演練中，熟能生巧。

我這才注意到，當時我受到的訓練是：每當做完一個作品，而且感覺很好時，趕快把所有細節寫下來，就像寫舞譜一樣。

「小河淌水」是我做的作品中，最容易重複的一個，原因正是當場演完之後，我就把所有細節寫下來。我本來大多用情緒工作，對情緒的感覺較易掌握，但這時加入了理智中心，而情感在這其中仍可繼續運作。

就像河流，河流有兩岸，岸，就是那個架構。以傳統劇場而言，京劇就有架構，而架構，就是這些「細節」。京劇演員就是不斷去演練這些

細節；相同的姿勢，相同的動作，相同的走位、台步、身段，這些都屬於架構。學生或年輕人不斷地做這些架構，做到熟能生巧的時候，就不會散亂，即使戲不到位，也不會整個架構亂掉。不過在相同的動作裡，力量因人而異，才會出現讓人覺得：「哇！這個演員出師了！」

這就好比河雖然有兩岸，但河水是自由的；因為河水是自由的，所以當河水遇到一個彎，「唰！」就有很大的沖激或瀑布出現。可是河水會不會因此氾濫而流出河岸？會不會變得不可收拾？會不會河就不見了？由此可見，架構是很重要的。當我們的內在有很大情緒力量的時候，架構幫助我們不散亂。

架構，就是河的兩岸，也就是東方人的「形式」，就是form。東方的劇場有形式，西方的劇場因為沒有這種形式，所以一直都靠情緒支撐創作。現代的東方年輕演員因為沒有傳統劇場的薰陶，所以也只能依靠情緒

去表達、呈現表演。老先生一直在協助我們，將內在力量所表達出來的狀態，變成一個架構，方法就是必須要能夠重複。要能夠重複，就必須要有細節。最後才能借用這個細節，再度掌握內在的情緒。假設不能記住細節，情緒就會再度氾濫，第一天做的就不一樣，每次做的時間長度也不一樣。改天也許忘了哪個最關鍵的東西，之後，整個作品就變樣了。

也許你會問，每天不一樣不正是一種有機的現象嗎？我經常在西方劇場看到演員用最強烈的情緒，創造讓觀眾當下震懾的作品。但也發現，這些作品後來都無法流傳，因為這些演出都不是客觀型的。所謂「客觀」，是因為透過很精確的細節所創造出來的作品，讓大多數人都能夠理解，這才叫「客觀劇場」。有機的作品和情緒化之間，還是不同的。在客觀劇場之中，還是可以擁有個人化的張力，但如果只是依賴情緒化傳達，就容易流於個人情緒的發洩，對大多數觀眾來講沒有太大意義，作品也不容易重

掌握細節是一種能力，需要技術。不管是能劇、京劇，所有的東方傳統戲曲都是從孩童時期就開始學習。因為有形式，所以有架構、有細節。

就像「四郎探母」，孩子也可以演，即使他並不完全了解戲中人物內在的衝突。不過你看到的也許只是技術，可能你聽到很好的嗓子，可是不會從嗓子中聽到充沛的情感。儘管如此，小孩還是可以做，並且透過磨練這些細節去穩定技術。掌握技術之後，熟能生巧，有一天，他長大了，人生歷練豐富了，他內在真正的情感，就可以像河水一樣自由運用。藝術，就從中萌芽滋長。

演或流傳。

206

■注：

當時記錄「小河淌水」的細節時，「想起我的阿哥」這一句，我記下：轉身，眼睛向上，把手抬起來。後來發現，這樣是不仔細的。必須要更清楚地記錄如下。

讀起來可能很枯燥，但也許可以在你心中出現一個清楚的輪廓，最主要還是幫助大家了解，要記得如此詳細。

雙腿跪著，腳掌平放，雙手放膝上，眼看左方。緊接著，右手先翻開，向左方做一個撒網的動作；左手跟著翻開後，左手比右手往前一點，做挽紗的動作。雙手往右撒網，身體隨著左手的動作，微微擺動，漸漸升高。再換到左手，和前面右手動作一樣，先翻開撒網；右手再和前面左手一樣，向左撒網，身體隨著撒網動作，漸漸升高，身體在向右的同時，唱「噯——」。雙手在由右回左時，唱「月亮出來」，向右時，「亮汪汪」，向左，「亮汪汪」，身體再回坐低一點，大撒開，向左「汪」。到中間，雙手並排，由外往內捲網狀，用到一點肩膀來捲網，唱「想起我的阿哥在（換氣）」；手慢捲，突倒回一下，唱「深山」。雙手輕輕地接近胸前平著（身體略彎一點），

左手仍平著，由胸前往左斜前方伸開，唱「哥像」；站起，右腳先起，停，眼睛由底望向左斜前上方，往同一方向小步走，唱「月亮天上走」，停一小步，繼續唱「天上走」。此時，左手以伸直指向斜前方，右手跟上左手往內捲，腳步退後「走」．三步，右腳先退，停時，右腳在後，緊接右手在身後擇東西狀。拿到，左手已擺好平放在腰彎的上方，同時，左手由上到下，往外捲一圈，唱「哥啊」！

重複剛才動作，唱「哥啊」，再重複一次，唱「哥啊」，這次右手捲左手三次。

停，靜止，慢慢轉身面對正斜右後方，完全面對以後，開始同時唱、同時走路，用女生的步伐。左手先向前，右手在後，「山上小河淌水」，停，「清悠悠」，唱完繼續走三步後，突轉身，向剛才同一方向大步跨出兩步，唱「一陣清風吹上」，右手由右往上推，「坡」，再用力推一次，唱「吹上坡」，腳再往前跨一大步，緊接剛才「哥啊⋯⋯」三次一樣的動作。此次，唱完轉身向右後方時，同時唱「你可聽見阿妹叫」，往前，轉身面對剛才方向，唱「叫」，倒退走，「叫阿哥」，唱完後繼續退，退到最角落。退後走時，向後走的那隻腳是重心。

208

第二十三堂課

三種空間

當下的空間，便是決定這個演員是否能「活起來」的關鍵。

做完「小河淌水」神祕劇後，老先生又對我說：「我們看到的徵兆是情緒的問題，但也可以說真正的問題所在其實是『空間』。

我們所看到的，就像當你走向我，或者指向月亮的手的動作和移動的腳步，都來自於你所成長的家庭、文化與背景，這是你自己的空間。如果你的內在沒有這些空間，只有這個房間所讓你感受到的一切，這些感覺會使你變得情緒化。所以，只有當你擁有自己的空間，你的感受才能有力量。就像你剛剛呈現時，一開始坐在那裡，就好像只是坐在舞台上，而不

是坐在『自己的空間』裡，所以就會失去所有的感覺。也就是說，如果你選擇了一個舒服的姿勢坐在那兒，你當下就失去了所有感覺和可能性。

所謂的『空間』，是指活的、內在的空間，不是指房間這種空間。例如你歌裡所指的月亮、山……等，這些才是我指的空間。這個部分，每個人都有自己的文化背景、生長條件、生命經驗等等，這是第一種空間。

第二種是人的空間，每個人都有自己的個性、年齡或經驗，因為個人而呈現不同方式，這就是因人而異的空間。

第三種是當下的空間，包括觀眾、外在的噪音、光線、鳥、狗、牛、馬、氣溫……等。你聽到旁觀者的噪音，如果不去理會，就是聽而不聞，沒有感覺，那麼你就變成了一個機器。所以當下的空間，對呈現作品來說是非常重要的。

當你擁有自己背景的空間，例如你唱到記憶中家鄉的山或月亮時，你所抬起的手，就不會只是一種沒有感覺的手勢而已。你會將你手的力量延伸，而那個部分，就是你內在的空間。

不過，要傳達家鄉的山或月亮的空間時，不是去『表現』（to show）你看見了家鄉的山或月亮，而是要真正的看見它們。當你真正看見，就會在你心中潛在地產生感覺，並且轉換成表達的力量。不要刻意去解釋或表現你看到或聽到了這些東西。

就像第三種，當下的空間。無論你聽見的是狗叫、人聲，意識到有馬、鳥叫、飛機的噪音或嘈雜的兔子聲，去看見或者去聽見，但千萬不要受其中某種特定的聲音干擾，譬如蹦蹦跳跳的兔子。即使你感受到了，可以反映在你的行為上，但不要受到影響，並刻意反應，產生身體上的行為；只要『知道』就好。那個『知道』自然會在你的心中產生一種感覺，使得

你所呈現的狀態涵蓋了這個當下的空間。」

老先生說了三種空間，我想對一個表演者來說是非常具體清楚的。無論東西方演員都一樣，就像許多人都演楊四郎或哈姆雷特，可能他們師出同門，所以擁有相同的第一個背景空間。但第二個人的空間就會因個人而有所不同。而第三個當下的空間，便是決定這個演員是否能「活起來」的關鍵了。

老先生又說，在東方劇場，表演者通常會被訓練成某種角色，演員希望自己能成為那個角色的人物。但真正的大師一定會將自己的特色融入其中，這就是在他身體內在的「流」。他所做的外在形式非常精準，但是他所做的行動，也必須有自己的方式或感覺。不只是角色本身，他們內在的流創造了他的感覺。他年輕時的記憶、他的家人、他的祖父……，他將這些轉換成行動，所以他的行動變得很特別，沒有任何人會一模一樣。

大師能夠成為大師，正是因為他找到了自身背景的出口。一個好的出口，要在內在未知的狀態當中找。當你發現這是最好的狀態時，不要停留，要找到一個出口出去。就像你在迷宮中，一定要找到準確的出口，然後走出去。通常老人家到一個未知的領域時，都不急，但總是很快就會找到出口。

當你走出去，就是獨一無二的了。

第二十四堂課

找出經驗的天性

經驗是無法重複的，所以你不該尋找相同的經驗；應尋找那個機會的根源。

這個星期老先生開始整理峇里王子的神祕劇。峇里王子是從峇里島來的傳統舞者，黑黑矮矮小個子，從小在皇宮裡長大，是一個真正的王子，很會跳他們的傳統舞蹈。今天他又重複了上次呈現的那個很像一隻猴子的舞蹈，但沒有上次有張力。

這時老先生對他說，王子，你上次呈現時，有一種力量，尤其是在跳躍的時候，和假想的伙伴有非常強的連結感。今天你做第二次的時候，想得到相同的感覺。但經驗是無法重複的，所以，你不應該去尋找相同的經

驗。真正的大師，每次做的都不一樣。

前一次你有機會得到某種很自然、有機的美好感覺，但之後你再做時，應該尋找那個機會的根源。譬如，你感覺那個跳躍很好，是因為空間的關係？還是跳躍的方法？找出這個經驗的根源。尋找行動，而不是尋找感覺。找出創造那個行動經驗的天性。

尋找天性的順序，工作是首要的行動，繼續重複地工作，在其中找到經驗的天性。從那個力量的源頭再出發，不要固定在某一種狀態。王子是一個理解力很強的專業演員，他雖然在峇里島出生，跳了一輩子峇里島的傳統舞蹈，但已旅居美國多年，娶了美國老婆，所知所見和以前一定有不同。從傳統出身的王子，也了解如何掌握有機力量，也因他是傳統演員，對一件事可以重複也不難，但他面對的卻還有別的問題，在後面的課程將會遇到。

第二十五堂課

誠實的探險之旅

表演者必須跳脫想要呈現、表現或給予某種事物的想法，而是去做出自己的誠實旅程。

老先生說：「阿靜，當你分析哈諾的神祕劇時，你說：『他給了人們什麼？』表演者永遠都不要去想要『給予』、『呈現』或『表現』給觀眾什麼東西。這會很混亂的。唯一可以給予的觀眾，是你自己最誠實的探險旅程。」

攝影者拍照時，通常會讓被拍的人知道他正在拍，所以他會讓他們很忙碌，而他們所做的任何事都只是為了相機。那是不真實的。當他們剪輯影片時，是為了引起觀眾的興趣而剪輯，而不是為了交出他所拍攝的真正

物件或人。這種剪輯方式，只是為了讓觀眾想要去看，只是一種娛樂。

我曾遇過一位人類學者，他製作了一部關於某些原住民的紀錄片。他給他們看這部片子。他說，你們看一看這片子，如果你們說不，我就將它丟掉。如果你們說好，那就別叫我改。

這個人拍攝紀錄片的方式是：第一，當他拍攝時，他從人群中消失。所以，也許他在幾個星期之前到達這個地方，但人們已忘了他在那裡。當他開始拍攝時，他並沒有讓人們因為他的存在而忙忙碌碌。這些人沒有為攝影機做任何事，所以他可以拍到這些人的真實生活。

第二，他自己剪輯紀錄片。他剪輯的方式是要告訴他自己什麼是真實的，而他正在做自己的誠實旅程。

這是**攝影**的人。然而，表演者也是一樣，必須跳脫想要呈現、表現或給予某種事物的想法，而是去做出自己的誠實旅程。紀錄必須對你的內心有所啟發，而不是為了紀錄而紀錄。表演者則要看見自己內心的真實，不要為了呈現給別人什麼而改變那個真實。但也不是為了真實而呈現自我的情緒發洩。所以，可以重複是很重要的，要有細節也是很重要的，要有形式，有規矩都很重要。但打破規矩，掌握有機，也同樣重要。這些事看似矛盾，但矛盾正是生活，所以就做自己誠實的探險之旅吧！

當我們分析作品時，必須像攝影的人一樣，但做的時候，卻不能如此。

第二十六堂課 找到自己的家

我們並不是在尋找傳統文化，我們是在尋找自己的本來面目。

這一天老先生對我說了很重要的話。他說：「阿靜，你作品的質地目前還看不出來。對一個沒有專業技巧、沒有受過訓練的業餘劇場工作者來講，最大的危險就是自我的想像！也就是說，自己這樣想像，而且認為別人也具有同樣的想像。

當演員呈現出自己想像的創作時，很可能在他自己心中的認為，和觀眾所認知到的有著很大的落差。所以，究竟是自己內在的想像？還是作品可以真正呈現出他想要觀眾看到的？自我想像和客觀之間如何分辨，是一

個需要去弄清楚的問題。比如說，台上的表演者想要創造一個『凝視』的段落，但台下觀眾看到的，可能只是一個人不知所以地站在台上。所以，必須從外在表達的質地就讓觀眾看出所要表達的主題。因為自我的想像跟觀眾所想像的是不一樣的。

所謂外在表達的質地，並不是指寫實的去說明或像日常生活般做出來。最困難的，是如何讓一種神祕的力量從外在就可以看出來。

關於神祕劇的創作，最重要的還是要直接去做。但這也不只是呈現訓練中的動作而已，訓練也只是每日的準備工作而已。在這裡的工作，跟傳統的劇場工作方式不同。我們每天的例行工作就是一種準備，至少用身體去做準備，而不是用頭腦，才不會掉在頭腦的想像裡。

你從你的祖先所學到的舞蹈對你而言會成為一種限制。所以，第一，

你必須接受新的身體訓練。第二，你必須要有行動。一千年前的聲音，並不能幫助你的神祕劇。首先你要去創造你的歌，不要用過去宮廷的音調，要用很精確的訓練解決很精準的問題。另外，去看你一個人和一群人的時候，問題是什麼？還有當你在做高難度的翻滾特技之前，你猶豫了，你會害怕。所以你就失去了演出最高點的時機。

神祕劇創造了兩種人，一是業餘的人，因為沒有技巧，所以觀眾看不懂；但技巧也只是一種準備、一種過程，雖然需要並不是唯一，但確實需要。在傳統劇場中，比如峇里島王子的卡薩卡里（Kathakali）舞蹈，不能受制於狹隘傳統，仍需透過精準的訓練，才不會錯過演出最高點的時機。

不要搞錯，我們並不是在尋找傳統文化，我們是在尋找自己的本來面目。你是一個觀察者，要從不同的文化去觀察文化是什麼。例如，峇里島舞蹈中的國王，每個人都去演這個國王，用不同的、混合的文化，這樣會

更混亂。但是，了解不同的文化是很重要的，就像很多藝術學校的學生都到峇里島去學習，但他們做的事情、生活方式還是很西方。

因此，開始屬於你自己的生活，不只是文化，而是生活。你所做的行動、創作中，自然會帶入你的背景，還有從你所來自的國家，以及你自己的相關事情，這些都會帶來影響。以這樣的方式，這個人又可以和他人產生關連。但是，如果我們只把現在在在美國的這個峇里島人當作是一個峇里島人的話，那我們就限制住他了。所以，去學習別人的歌，並和自己的感覺相連結。

藝術是什麼？我們做訓練，但我們並不是在訓練技術，不是要將技巧變得有質地，而是透過這些訓練，將有創造性的動作透過技巧引導出來。那麼，如何做呢？我們在這裡的工作，就是要讓所有參與者透過工作，看見自己在藝術上的限制與可能性在哪裡。

222

去認知你自己的空間；你必須找到自己的空間，就像農人認識自己的土地一樣。所以，要做一個改變的計畫——從走路的中心開始調整，從最小的地方來解決。例如坐，是醒著的坐著；不論怎麼坐，都不要看起來很睏的樣子。讓你醒著的方式是什麼？就是不要讓自己坐得很舒適，你就不會昏沉想睡。

第二件事仍是空間，這是你自己天生、與生俱來的空間，你血液中流著這樣的空間，雖然它並不在你的血液裡。要工作你自己的內在，這不是能用感覺得到的。也許你可以去走路，單純的走路，用心念觀照著足下走路，那是一種古老的移動方式，從這之中去找到你自己，找到你的家。

你在這裡，還沒有到家；你看到了那條路，這條路上，太陽是第一個，也是最後一個出現的。早晨的時候，天亮了，但你仍會看到南方的星星。所以，什麼是真實的呢？要知道我們在這裡所講關於空間的知識是什

麼，就像當你知道石頭不只是石頭，你將會改變一切，因為外在的改變不是你的家，你必須要開始到某一個家去。

第三件事，也就是第三個空間。與你的身體相關，就像你在問你自己，什麼時候身體是可以完全打開的？就像你出生，你的身體打開；你死亡，你的身體也是打開的。關於人類的身體，人類給予生命；想想小孩是用什麼樣的方法想像最原初的生命？這個打開的身體要用這個方法，就像聖經裡的歌，是為了上帝的永恆的歌？敞開你的身體，就像你在街頭上對著群眾在唱歌一樣；在你的內在，你是對著上帝唱，但你也是對著群眾唱。如果你只是去感覺這個歌，那麼，你所有的限制就會接踵而來。

所以，阿靜，你要回家去工作。做什麼呢？第一，找到你最原始的走路方法。第二，當你轉身，看這個方向的時候，發出『ㄟ』的音太高，所以下次要特別注意這個地方。現在這個地方的『流』像個瀑布，下次，必

224

須要讓它像大海一樣平靜。第三，當你坐在那裡想你家鄉的土地，當你看向那邊時，去想你家鄉的山、太陽、月亮。」

那天，我眼眶裡流著淚水，猛抄著筆記，聽完老先生對「小河淌水」的評論。那天夜裡回到家，不想進房門，我往海灘邊走去。我摸到石頭、沙、土，望見天上的星星。石頭有些粗糙堅硬，它的溫度和我的手溫一樣；我想是因為它和我一樣，白天被太陽照耀著。在旁邊的草堆裡，我看到一顆大一點的石頭，我用力將它搬開。海面上泛著的光線，照在我搬開的大石頭上。我也看見了我搬開石頭後所留下的那個洞。沒有被陽光照過的黑洞，正被光線照著，微微發亮。

我安靜地看著它，再將眼睛望向前方，那裡是遙遠的大海。我並不完全明白老先生那晚說的到底是什麼，只隱約覺得，我還沒有找到自己的家；也只隱約覺得，在某個地方，好像有一個家在等著我回去。

第二十七堂課

眾人同助

在給每個人建議時，必須注意他的弱點與強項，不能順著他後天的專長去做。

和不同的人工作，可以找出自己的一些障礙。所以，學生組後來也加入我們，開始了神祕劇的練習。

這一天的工作我很輕鬆，至少沒有累到猛打瞌睡。而這也是數星期以來，第一次在這裡遇到下雨，倒真有一種洗滌一清的感覺。這天晚上由四位表演組的同學做神祕劇呈現，不管大家的作品如何，每一次的參與，都有些不同的感覺。

226

瑪俐安是第一個做呈現的人，她的神祕劇並非成熟的作品。事實上，她的神祕劇並非成熟的作品。事實上，我很怕看見這些美國女孩演這種閨中少婦不知愁的戲，總帶著一種自我發洩的欲望。總之，瑪俐安演完一次後，老先生叫山姆協助她。山姆和瑪俐安談了幾句之後，她準備開始，山姆要求大家從原來的位置站起來，往前移動幾步，雙膝跪地，手掌在前，注視著她。此時瑪俐安開始表演，同時唱她的歌，唱到某個段落，她的上半身開始些微蠕動時，山姆就領著眾人做類似搖擺上半身的動作，開始隨著她哼唱她的歌，再配合她的動作與情緒，慢慢起身、移動。

這個段落做完之後，老先生直接問瑪俐安，關於山姆的協助，什麼是有幫助的？什麼是沒有幫助的？她回答，剛才這個過程其實幫助不大。

老先生走過去和他們兩人單獨說了幾句話。山姆回來之後，給了我們比較清楚的指示——不要干擾她。我發現這一點很重要。

這次我們再做，還是和前面一樣雙膝跪地，也漸漸跟著她的動作和情緒換動作，但以不干擾她為原則。這次的效果看得出來，顯然對瑪俐安有幫助。

第二個表演的是馬素。馬素的作品是學生當中我最喜歡的。他用的歌，有一種在強烈的悲哀中求助，或說祈請諸神幫助解救生命的感覺。這首歌的語言我不懂，他們說，那是印第安人的音樂。歌詞的唱法不是很有規則，文字也不是很清楚明確，甚至很多時候都只是「嗯」、「啊」之類的原始音。這個作品老先生安排了陳尹協助整理。

陳尹也是用眾人同助的方法幫助他。陳尹挑選幾位男生出來，另外還有阿羅拉——那個年紀大的印第安女舞者，她有一束長長的黑髮。她坐在一盞油燈旁，我、莉莉和溫蒂三個女生則坐在另一邊的地上。那幾個男生站著，右手舉高，成勾狀。

馬素沿著他先前已排好的煤油燈道之間邊走邊唱。我們每一個做神祕劇的人，都被允許可以去移動煤油燈，以做為自己作品照明的方式。但是在這之前，這些煤油燈是不允許被移動的。沒一會兒，陳尹開始用一些不確定的語言，類似咒語，好像在和馬素的歌聲對話一樣。此時，其他的眾男生也跟著進入陳尹和馬素的對話裡。

馬素繼續他哀嚎似的歌聲，但加上了陳尹的配音，馬素的歌聲好像變得更孤獨，也更強烈了。我們這三個女生坐在一旁。我很努力，很希望能配合他們，便將頭埋在兩膝間，慢慢地開始擺動自己的身體。但我感覺自己在配合的，比較是從陳尹得到的反應，同時內心還在擔心旁邊兩個女人不知有否跟上自己的反應來配合他們。總之，做完了之後，覺得陳尹帶領的男生們好像給了馬素些幫助，而我們這三位女生不知道在做什麼。

老先生也同樣問了馬素，請他告訴陳尹，什麼對你有幫助？什麼對你

是干擾？

看來馬素對陳尹所做的眾人同助安排並沒有非常滿意。這時候，老先生告訴陳尹，你必須給他們非常精確的指示。這時，我們又開始跟馬素的第二次工作。此時陳尹要所有的人都參加，我們三個女生蹲著，另外還有四個女生站在我們背後。這次，阿羅拉換了個位置，但仍坐在一盞油燈旁。老先生先問陳尹，阿羅拉代表了什麼？是生命裡光的力量之類的嗎？

此時陳尹似有所感，決定把阿羅拉的位置換到男生與女生之間，因為那裡有一盞燈，而那盞燈比較有力量。這一次，我仍然將頭埋在兩膝間，但離地更近了，也比較能感覺到男生那邊的力量，並配合產生身體上的反應。

這次做完之後，老先生告訴我們，他覺得我們在旁邊的人，必須同時也是觀察者，要注意馬素的反應。每一個不同的個人對於馬素都應該有自己的不同反應，用不同的感覺幫助他。這時我才發現，自己前幾次將頭埋

230

在膝間，爬伏在地上，只是想讓自己的身體表演出一種神祕的形象，而忘卻了自己和馬素的關係。此外，老先生也提醒，陳尹是個指導者或牧師之類的角色，他可以隨時走動，引導或阻止我們群眾的反應。

想用他說的英文字句：This is not looking for a theatre form. We are looking for something unknown. To observe and find something alive to help him.

我們又做了許多次。最後一次，他說了一件事，我覺得相當重要，我

陳尹是個資深劇場工作者，明顯地有很好的劇場經驗，對於男生的位置安排和動作，以及他領導的配音，看起來都非常有力，因為他們本身就是很好的表演者。形式上，男生、女生和阿羅拉的位置的作用，也都清楚地道出了劇場裡的安排和效果。

但這時老先生問陳尹：「我不明白這些男生將手高舉成勾狀的目的是

什麼。是在象徵什麼嗎？那必須是很精確的。每一個人都必須有自己對馬素的反應，而且要注意，做為指導者的指示，少做一些，不能強過馬素。」

第三個表演的是莉莉。山姆再度被安排擔任她的指導者。莉莉演完第一次後，山姆叫女生到角落排成兩行縱列隊形，男生則在另一邊排成一行橫列隊形。在莉莉演她的神祕劇時，山姆要我們這些女生用很高的高音配合她，並聽她的指揮改變音量。

演完之後，老先生說，這些整齊排列的隊伍，已將大家個別的可能性都限制住了。同時，他又說，要隨著每個人的特質來安排位置。例如從來不說話的梅是最不隨意表現自己的，應該把她放在第一排；阿羅拉的專業技巧會隨時顯露出來，所以應把她放在後面，她不會因為排在後面而失去自己的重要性。

232

老先生又說，山姆必須親自告訴每一個人他們的狀態。因為每個人的情況、特質都不同，所給的建議應該不一樣。此外，在給每一個人建議時，必須注意這些人的弱點與強項，不能順著他後天的專長去做。例如，最會做體操的阿明就不能讓他做體操，峇里島王子就不能讓他去當主角。

也就是說，不能讓後天的專業技巧或生活經驗成為他們慣性的表達方式，而阻礙了他們用未知的心去觀察，並產生一種活的、配合別人的方式。這時他再度強調了：「我們不是在尋找一種劇場的形式，而是要透過觀察，去找到真正活的力量來幫助他。」

第二十八堂課

不要慶祝

一旦想要特別做什麼，就會產生諂媚觀眾的心理，或是容易亂了陣腳。

進入仲夏，這一季的課程快要結束。老先生安排了一個特殊的課程，邀請一些大學教授來做見證。前來參加這次活動的人並不是參觀者，而是稱為「參與者」。這就像家裡有客人要來，所以老先生要大家認真準備招待他們，並要求那天晚上的服裝要整齊乾淨。雖然不需要盛裝，但也不能邋遢，女生一定要穿裙子，男生要穿襯衫。

「明天有人要來，所以大家可以穿得正式一點就好。」平日因為一工作就會流汗，而且必須在山上跑步，所以大家穿著都很隨意。那天老先生

234

卻說，有些人認為自己是「藝術家」，會刻意將自己裝扮得像乞丐一樣，或不洗澡之類的，但這是故意的。藝術家不一定要看起來隨便，穿著大方是一種禮貌，保持整潔也是一種禮貌。然而只要禮貌即可，不需要很特別。

第二天，我們確實都比平常看起來「正常」一點。卻發現，這樣的穿著讓訓練看起來比較有感覺，就像女生穿裙子跳起河流，就比穿牛仔褲好看多了；而男生穿上白淨的襯衫，比穿 T 恤做那些動作也好多了。

那天晚上，我們做了神祕劇呈現給客人看，一個一個輪流做。

課程結束，客人離去後，老先生對我們說了一些事，其中讓我印象最深刻的，就是：「不要慶祝！」

那晚、他對峇里島王子說：「之前你做的神祕劇只有十二分半，今天卻做了十七分半。一模一樣的作品，為何多了幾分鐘？這是心態的問題，因為今天有客人，你想要慶祝，所以很認真地去做。這個所謂的認真，使你多了很多東西出來，這裡多轉一下，那裡多走一步。但這些慎重的行為是原來作品中不需要的，所以多出來的這幾分鐘，讓你今天的作品顯得拖泥帶水，失去了原來的張力。所以，不要慶祝！」

峇里島傳統的戲劇，如卡薩卡里，一演出就是八小時以上，所以可以慢慢地演、重複地演，看戲的人可以自由進出、吃東西、喝水、打瞌睡……，雖然錯過了這一段，但下一段其實也大同小異；就像現代人看電視一樣，選擇他自己想看的。但當天有這一群觀眾安安靜靜地注視著，任何表演細節，他們都看得一清二楚。所以，只要一重複就是多餘的，甚至後面的重複打破了前面的表演所造成的功效。

236

平常十二分半的這齣戲，那晚王子表演了十七分半。我們所看見的問題癥結，都被老先生那雙智慧的眼找到了源頭。峇里王子認為自己演出過長，是受到新觀眾的影響。但老先生認為，那只是徵兆，真正原因在於他受傳統演出方式的影響，慣性未改，所以面對新的觀眾、新的觀戲情況時，仍掉入了舊有的習性。

這位來自峇里島的王子，從小在王宮裡長大，很會跳峇里島傳統的猴子舞。他娶的美國女孩，也是我們的學員之一，但不是表演組成員，而是學生組。他們住的地方離我們受訓的穀倉很遠，每天都要開兩個小時車程來到穀倉工作。

有一次，表演組的人要留下來做神祕劇，老先生叫學生組的人先離開，但峇里王子的太太要和他一起回家，所以就在穀倉外面等。但老先生卻說不行。如果她在外面等，他在裡面工作時，心情會有所牽掛，所以叫

她一定要離開，必須讓留在穀倉裡工作的丈夫能全心專注地工作。記得那晚我們好像一直工作到半夜兩、三點，不知這位王子的老婆後來到底去哪裡等他，但就是不能留在那裡。這件事也提醒了我，當有情侶、夫妻或同伴在同一個工作場合時，心理上是會相互影響的。當時老先生看似不盡情理，不讓這位峇里王子的老婆在外面等，其實也點破了世俗的人性關懷。

至於王子那天以猴子舞所編出的神祕劇，因為他很會跳，所以輕而易舉就可以多加幾個動作。再加上峇里島的這種傳統舞蹈，如今受觀光化的影響，為了滿足、討好觀光客的需求，多了很多東西，但大都只是在展現動作、姿勢，因而只徒具舞蹈形式，卻失去了它原有的內涵與生命力。

當老先生訓練他做神祕劇呈現時，已經很精準地調整過他所有動作的起承轉合，讓作品的呈現比較具有張力。但平時只有我們幾個學員互相觀看，今天卻來了一些外來者，尤其對這位宮廷王子來說，有觀眾是非常熟

238

悉的，所以他很自然地就多跳了幾分鐘。

後來老先生說「不要慶祝」，這句話還真一語道破人的通病。

我們通常都想要特別去做些什麼，才會有慶祝的心態。我想這是表演的大忌，因為一旦想要特別做什麼，演員就會有兩種問題：一是產生諂媚觀眾的心理，另一則是因為在意而容易亂了陣腳，也會多出許多東西。

對表演來說，一個經過精密演練的作品，有一定的程序和精準動作。就好像傳統劇種一樣，都有精準的動作、必要的訓練過程，演員也都必須從小按部就班地學習。這些已經固定化的精準動作，看來雖然像是一種框架或限制，不能讓表演者自由發揮，但至少可以讓表演者依循這個既有的框架去清楚表達，而不至於散亂。就好像一個演技成熟的大師可以演「四郎探母」，還在劇校裡的學生也可以演「四郎探母」，差別只在於「功

夫」。而所謂的「功夫」，就是內在的自由度，這個自由度，就是要經過千錘百鍊的技巧磨練之後，才能超越技巧，達到隨心所欲的自由。這也就是老師傅們所說「台上一分鐘，台下十年功」。

也就是說，東方劇場是以「功夫」讓演員達到內在的自由。這就好像一條河，兩岸就是那既定的框架，流貫在這框架中的河水，卻是自由的。相對的，如果沒有堤岸，河水就會氾濫。所以，如果這位峇里島王子精準地守住原來十二分半的演出，不斷地演練，他就會從十二分半裡產生新的力量，而使得原來中規中矩的起承轉合活了起來。但因為他拖長了，也等於河流氾濫了，所凝聚的有機張力就不見了。對他來講，在峇里島討好觀光客的習性似乎又回來了，更讓舞蹈中本來的有機張力消失了！

「慶祝」是表演者很容易迷失的心理。前幾天，有兩位新團員在練習擊鼓時，我想讓他們嘗試獨奏的部分，因為他們已在團裡待了兩、三年，

240

一直是打擊群體合奏的一部分。他們擊鼓的技巧成熟，心性也算穩定，所以想讓他們嘗試獨奏。兩人對這難得的機會非常期待。然而，就在他們獨奏時，卻看見他們向來平和的臉上，突然露出了強烈的表情，呈現出很緊的狀態，雙手也因為太過用力而失去和其他團員的和諧。我想，他們因為這是難得的獨奏機會，想好好表現，反而因此失去了原本的穩定。

當然，這是求好心切，但正掉入了「慶祝」的陷阱！就如王子那多出來的五分鐘，正是氾濫成災的河水。這是表演者很容易犯的毛病，所以，要守住這河的兩岸，不能放任自我耽溺。要在能夠掌握的精確細節中，才能隨心所欲。並且，在上台的時候，就要找下台的時候。

我們是上帝的目擊者，觀眾是表演者的目擊者；假如表演者依賴觀眾，那麼，觀眾就成為妓女的目擊者。那天結束時，老先生如此說。

第二十九堂課

安靜、流和努力

你要先接受你內在孤獨的力量，然後單獨去面對外來的目擊者。

在參訪者離去之後，老先生又叮嚀了我們幾件事。

第一件，「安靜」（Silence）。當有拜訪者來到，要學會把自己隱藏起來。外來的人會好奇你在這裡做什麼，但我們並不是要顯示這些技巧給外來的人看；我們真正的目的，是希望讓他們也能體會到我們的生活方式、工作方法的不同。如果你自己在說話，怎能要求外來的人不說話？只有在你安靜的時候，才能聽見馬嘶、蟲鳴，才能聽見別人在做什麼。因為外面的人不知道安靜的重要，他們隨時都在講話，沒人和他們對話時，他們就

242

聽音樂、看電視、製造噪音。將你的時間用在藝術創作上，拒絕那些社交的事。你要先接受你內在孤獨的力量，然後單獨去面對外來的目擊者。

這讓我想到，我第一次抵達這裡時，沒有太多人交際談話，那天的課程就開始了。我想，保持一個安靜的環境，給自己空間，給別人空間，是很重要的。

第二件，「流」（flow）。休息時，有人吃東西，有人掃地，這些「在訓練中間的事情也都必須保持與訓練相同的流。雖然你在做的是生活上的事，但如果心理狀態和前面的訓練一樣保持警覺，這樣的身體行為會讓整個過程都是流暢、銜接的，這是我們工作上最重要的態度。也就是說，除了訓練之外，即使在休息的時候，都要保持覺知，使整個工作成為完整的「流」。你要和「流」保持很強烈的連結，要知道隱藏和遙遠的力量。你的行為是來參訪的目擊者的主人，而不是來服務目擊者的僕人。

老先生說，日常生活的行為也要能保持訓練中的流。多年後，阿禪加入優劇團，他從印度回來時告訴我們，那位雲遊僧對他說，連吃飯、走路都要覺知、觀照，就是活在當下。不過，如何讓每個當下是持續的、沒有停頓的？中國古代禪師早就說過，「二六時中，不離那個」，就是這個意思。然而那個又是哪個呢？就先保持工作中持續不斷的「流」吧！

過了一個星期，參訪者又來了。我們和老先生的工作大多是黃昏開始，一直工作到過半夜，這時也已經很睏了。這次和參訪者工作，要從黃昏一直到天亮，是個通宵的訓練，挑戰更大。

這天到了半夜十二點，剛吃過點心，下一個訓練還沒開始之前，覺得特別睏，全部的人都快睡著了。老先生有先見之明，教了我們一個方法。他說：當你很睏的時候，坐在那裡，不要躺下去；在腿上放一本書，告訴自己，我正在看書。即使閉上了眼睛，沒有在看書，表面上，還是要保持

一副在看書的樣子。甚至在自己的心裡，也必須是在看書的意念，才不會完全熟睡。這樣，當下一個訓練的鐘聲輕輕敲響時，你就會立刻清醒，進入行動。而不會因為熟睡而失去警覺，也不會因而必須經過一段很困難的時間才能進入訓練狀態。這就是「假寐」。

「假寐」也是保持「流」很重要的一種方法。假如你熟睡了，那個「流」就會中斷。這也是獵人在森林中的休息方式；獵人將弓箭放在頭下，枕著弓睡覺，周遭一有動靜即起身，拔箭射向攻擊的對象。獵人在森林中打獵，即使在深夜，也不會因為完全沉睡而送命。他們在森林中是非常警覺的，對周遭事物的覺知，正是一個真正的表演者所需要的觀照能力。常常，森林中的老獵人就像智者，能知道大自然中的許多祕密。這種看起來特殊的能力，正是獵人為了生存而養成的覺知能力。

當我們在走路，走到田野去做「運行」訓練時，不論走得很快，或走

得準確，都是為了要去做「運行」的準備。如果你需要暖身，那你就做暖身，但不要在走路或做暖身時去做別的事，如討論今天天氣如何、編一個笑話、做一些手勢。這些都會干擾要去做「運行」準備工作的「流」。

「流」是我們存在的一種狀態，我們可以創造自己的「流」，但人們通常都因無法覺察而打斷它。例如，看到很棒的夜景，這時一定會有人說：「哇！好漂亮的月亮！」說這話的人，其實就干擾了你正在享受這個美麗的夜景和月亮，並且打斷了整個晚上的「流」。

第三件事就是「努力」（fight）。關於努力，他劈頭就說：「如果你在跟彼德‧布魯克（Peter Brook）工作時打了一個呵欠，立刻就會丟掉你的工作！因為這表示你認為正在工作的人是乏味的、不重要的，才會令你想睡覺。但如果你非打呵欠不可，你可以學習歐洲人的方法，他們通常會遮住嘴。但如果不是明顯地用手遮住嘴，到底用什麼方法呢？你們可以去創

246

造，反正別露出痕跡就是。」

這天晚上工作時，為了避免很睏，老先生又教了我們一個方法。他說，你可以用一個姿勢——從坐著的姿勢，到站起來的姿勢，但不能讓我們發現你在動，所以你必須動得很慢很慢；看起來好像沒有在動，但過了十分鐘，就會發現自己已經站起來了。如果站著也睏，就用很慢的方法再坐回去，但還是不能讓別人發現你在動。

後來我們發現這個方法真的很管用。因為要做得很慢，所以要很專注、很警覺。只是此時你會發現，坐著的那一排人後來都變成了各種不同姿勢的雕像。

此外，老先生又指出：「前一天晚上你們在做唱誦時，竟然有人持續不到五分鐘就一直在換姿勢。」哇！當時我心想，糟糕，他指的就是我。

因為很睏，所以就用換姿勢的方式保持清醒。他繼續說：「來訪者因為得到了允許，所以有人乾脆到一邊去睡覺。但如果我們自己的人都不能保持安靜打坐的姿勢，那我就不知道這些人是否應該繼續留下來？」

聽到這句話，我嚇壞了，很擔心老先生叫我離開。因為我很睏，所以一直動來動去，想藉著換不同姿勢保持清醒，但應該是不能動的。隔了一星期，我們又再做了相同的訓練。從半夜三點左右，在昏暗的油燈下，對著三根蠟燭一邊打坐，一邊唱誦。我想，這次一定不能動。

那晚從半夜三點一直坐到天亮。說也奇怪，可能因為先做了決定，那三個小時既不睏，也沒動，跟著他們一直唸誦那幾個單音，一直安靜地坐到天亮。後來回到台灣，才知道當時唸的是觀世音菩薩的六字大明咒。

這時我才想起老先生曾經說：持咒對人可以立刻有幫助，因為音調充

滿整個空間。什麼是你自己的音調？就像你在面對某個人時，用你的呼吸去持誦他的真名；也像在距離外，用你的指頭輕輕去碰觸他。最後，唱到「吽」的音時，你彷彿就已進入了你所持誦的名字裡，好像變成了那個名字。最後那個化身消失了，而這時候的你也已經改變了，但你仍會繼續下去……。

第三十堂課

不要隱喻

理解或解釋別人所說的話的最好方式，就是：直接陳述，不要隱喻。

You most of people here they remember the metaphor which I said, but they misunderstand something. Please understand it directly not just the metaphor.

老先生說，我們大多數人都不是真正記得別人所說的話，而是透過自己的詮釋和理解，去衍生和解釋別人所說的話。但如果我們理解的是錯誤的，我們又如何能理解自己的理解是錯誤的呢？所以最好的方式就是：直接陳述，不要隱喻。

我想，老先生一定常常遇到別人誤解或錯誤解釋他的言語。他所談到的事情，並不是我們的頭腦可以直接明白，而是必須有相關的生命體驗，才能理解的智慧。

第三十一堂課

上台的時候，就要找下台的時候

就在轉身走下舞台時，突然感覺到，往台下走的感覺，似乎和走上台的感覺一樣棒。

「一個最好的演員，當他上台的時候，就在找下台的時候。」那天老先生提醒來自峇里島的王子「不要慶祝」時，說了這句話。我覺得他雖然只是偶然提及，但對一位想要以演員為生命目標的人，是個很好的醒醐。

我們常看到一些演出，最可惜的，就是不會拿捏何時該結束的分寸。

但我也明白，要真正做到在最適當的時候下台，其實沒那麼容易。

我很喜歡在台上演出。多年前，為了帶劇團，又擔任劇團導演，曾有

個朋友對我說：「你既然是劇團導演，可不可以不要上台演出？這樣才可以在台下用比較客觀的眼睛看台上的演出。」當時我的想法是，叫我不要上台演出，是要我離開這個團嗎？上台演出是我最大的興趣所在。所以我堅持繼續上台。

後來，劇團雲腳東台灣，走了三十天。回到台北大安森林公園演出最後一場時，因為已經出外三十天，大家都很想回家。那天，現場擠滿四、五千位觀眾，演出也非常震撼。因為走了那麼久的路，聚集了極大的能量，演出張力很強。演出結束後，滿場觀眾掌聲不斷。奇妙的是，我站在舞台上，卻好像沒有聽到掌聲似的。我們安靜地鞠躬謝幕之後，就轉身走下舞台。

在這之前，我一直都很喜歡上台的感覺。但就在這一天，就在轉身走下舞台的時候，突然感覺到，往台下走的感覺，似乎和走上台的感覺一

樣棒。我想，這是雲腳三十天以來，一步一腳印的累積，終於也讓我領悟到，走上去的謹慎，和走下來的自在竟然沒有差別。也在那個當下，我想起了老先生所講的那句話：「一個最好的演員，當他上台的時候，就在找下台的時候。」在那之後，我不再堅持一定要上台演出。不眷戀舞台，找對了最好下台的時間，那台上的過程，才是最風光的。

「一個最好的演員，當他上台的時候，就在找下台的時候。」這也不只是一個表演的課題，更是一個生命的課題。

254

第三十二堂課

誰在作夢？

觀察自己，才看見在日常生活中，有很多習以為常、自我放縱的習性。

即將夏天了，穀倉沒什麼改變，倒是添了一些新的煤油燈。每天來到穀倉，先到的人就會主動擦拭煤油燈的玻璃燈罩，因為前一夜燻黑了，不擦乾淨，亮度不夠。此外也還要更換燈蕊、補充煤油。這些都是每天例行的事務。

在穀倉裡將近一年，每天從傍晚四點或四點半，一直到午夜一、兩點，工作近十小時，從來沒有用過電燈。剛去時，我還以為穀倉裡沒有電。過了一學期，大約三個月左右，某天課程結束時，為了打掃、收拾

場地，有人開了上方橫樑上的一盞小黃燈泡，我才發現原來有電。這是很重要的照明設備，但為什麼不用電燈照明，而要使用煤油燈，並且每天添油、換燈蕊？每天不厭其煩地重複這些相同的動作？在晚上進行不同訓練時，這些微亮的煤油燈也會更改擺放的位置，但無論怎麼放都不會太亮，而且光源一定在地上，無法照亮整個穀倉。也因此，必須很警覺，做動作時也要很小心，不能踢到煤油燈。

總之，在穀倉裡工作了一整年，都沒有使用過電燈。直到現在，優的山上劇場，不管有電或沒電，對我來說，真的影響不大。早期山上沒電時，我們就點蠟燭；但山上排練場是敞開的亭子，沒有牆壁，風一來，蠟燭就被吹熄，後來改成盡量在白天工作。有時家中停電，我也不會太緊張，找來蠟燭，照樣過活。

整個穀倉裡，什麼設備都沒有，只有木板地板和煤油燈。老先生永遠

256

盤坐在門口左邊斜對角的地板上。他從不坐椅子，也不會坐在墊子上，只會在那個角落裡兀自抽菸，摘掉濾嘴抽菸。他的樣子永遠都像在思考，抽著菸思考。

有一天，他集合了表演組的人，為我們講解一個概念，講到一半，突然問了我一個問題。他說：「在你們的老子《道德經》第十章，提到了『專氣致柔，能嬰兒乎？』你知道是什麼意思嗎？」我當場傻眼：「嗯，有聽過，但老子是中國很偉大的思想家，他的語言很深奧難懂，我不太熟悉……」支支吾吾，實在很糗，真想找個地洞鑽進去！那時去美國念書是很多大學生的畢業志向。沒想到，到了國外竟然會被問到老子，對我來說真的太難了！只是身為中國文化在現場的代表，實在有些羞愧！

後來我才知道，老先生年輕時曾在歐洲某所大學裡教授中國的老莊思想。難怪他這麼熟悉老子，甚至連章節都背得出來。

那天老先生談話結束時，他老人家叫我再準備第二個神祕劇。回家後，趕緊先去唐人街的書店找了本老子《道德經》，也順便買了本《莊子》。這時我也正在為神祕劇找主題，讀到〈莊周夢蝶〉的故事，覺得很有意思，就決定以此為題，編作一個作品。

「莊周夢蝶」的編作，雖然經過了幾天實際的排練，但呈現時自認仍表達得不太清楚。

看完我所做的「莊周夢蝶」之後，老先生問了我一句：「是誰在作夢？」這一問，我又傻了，一時之間還真答不出來。他就說：「你是在作你的夢呢？還是在作莊子的夢？回去想一想，再重編吧！」我當時被問得很心虛，因為身為一個編作者，竟然沒有去思考這個問題。當時只是想找一個老先生熟悉且有深度的故事，但是自己根本不了解這個主題。

當我正想著這作業該怎麼做、回去該怎麼再重編時，他說：「先觀察你自己，觀察自己日常生活裡的言行舉止，觀察自己在做的事情，甚至觀察你的思想，與人談話時，也要觀察自己如何想事情。」

我當時並不明白他講的這些話是什麼意思，但我想我必須開始觀察自己。要怎麼觀察呢？那天，我請同伴幫我拍照，從照片裡，我發現自己走路怎麼這麼難看，連站著或坐著，都不是自己以為的樣子。通常我們在拍照時，都會擺某些好看的姿勢，但這次為了讓同伴拍下自己真實的樣子，並沒有刻意擺姿勢。才發現原來自己不是自己認為的樣子。

當時我以為觀察自己是從外表上來觀察，就把那些照片貼起來，觀察自己、改善自己。看見牆上那些照片，也才看見在日常生活中，自己的樣子有很多習以為常、不警覺的、自我放縱的習性。

這個學期已近尾聲了，而我就在這個假期中離開了這座山。雖然後來又見到了老先生，但始終沒有交「莊周夢蝶」這個功課。我在心中許了一個願：「老師，有一天我會把這事弄明白，向您交作業的。」

第三十三堂課

兩隻鳥

一個人必須同時是兩隻鳥……，
不論你在做什麼，讓內在的另一個你不斷地觀看著你。

有一次老先生對我們提到一個人——葛吉夫（Gurdjieff）。他說：「你看，有一張葛吉夫坐在巴黎公園一張長凳子的照片。看見他坐的『樣子』，你會知道那個人是個『覺知者』，你會知道什麼是那個『樣子』，什麼是沒有『習性』的，是了知的，是觀照的。」當時不懂，只看椅子上坐了個有兩撇大鬍子的人，很有力量，沒有故作姿態，只是安祥地坐著。

多年後，遇見了阿禪，那時他從印度旅行了半年後回來，加入優。我看見他和以前完全不一樣，整個人瘦了十幾公斤，行住坐臥都很有個「樣

阿禪說，在印度遇到的那位師父教了他「活在當下」這四個字，讓他在印度的半年裡，吃飯、走路、開門、睡覺都時時觀察自己。我一聽，這不正是老先生所說的「去觀察你自己」嗎？而我也確實看見阿禪的「樣子」有種覺知自己的狀態，行坐間絲毫沒有散亂的習性。

就在阿禪回來沒多久後，我們和當時的學生團員一起去阿里山梅山村移地訓練。大家同行坐在車中，每個人都因長途車程而睡得東倒西歪，只有阿禪，安靜地坐著，好似在閉目養神。我偷偷注意他，看他會不會因為睡著而鬆懈下來。後來發現他好像睡著了，又好像沒睡著。

這時我想起老先生說過：「一個人必須同時是兩隻鳥，一隻鳥在吃東西的時候，另外一隻就不吃，只是看著牠；等這一隻吃完了，另一隻才會

262

吃。也就是說，不論你在做什麼，讓內在的另一個你不斷地觀看著你。」

其實這兩隻鳥，指的是一隻真的鳥。

當一隻鳥在唱歌時，牠同時將自己暴露在危險之中，所以牠必須一邊唱歌一邊保持警覺，同時聽和看。這才是一隻真的鳥。警覺（alert），就是找到一種有意識的狀態，而「流」就在那裡。

就像我們一開始唱的那首聖經的歌，那個「站著」，就是保持有意識的狀態。所以，「站著」和「警覺」在此意義是一樣的。唱那首歌的意義就是如此。

望著車中正在假寐的阿禪，行住坐臥都清楚，不散亂。我想，他在印度吃飯、走路、睡覺，甚至連開、關門都在觀察自己的生活方式，在他的內在就是那兩隻鳥。

阿禪加入優之後，我們開始了「先打坐，再打鼓」的訓練模式，而這所有的事情，就在一屁股坐下來之後，謎底揭曉。原來那一整年，老先生所說的「observe」，在東方的語言就是「觀」，內觀的「觀」。當時和阿禪學的打坐，是「二十四小時活在當下」，也正是老先生叫我去觀察自己；我想起那些「照片」……。離開那座山已好多年了，這些事又在阿禪帶來的「活在當下」裡被叫回來，我決定就先安靜地坐下來「看」自己的念頭吧！

漸漸地，我了解到，當我們用一種「專注」的態度打鼓時，就會很「認真」。但是這種認真的專注，剛好會造成學習上的緊張狀態而不自知。

為什麼呢？你的心很想做「好」這件事，所以「求好」，這是一種「心」理狀態。有「心」，就會跟情感中心、跟欲望、跟執著相關。執著就容易使身體的肌肉或腸胃……等產生反應，就是「緊張」。所以手部肌肉會緊繃變硬、胃會痙攣、腳會抽筋……等。因為不自覺地專注在一個點上而忽

264

略了其他事物，造成緊張狀態也不知道。觀照時，心念不會向外投射在一個特定的事物上，且眼神是沒有焦點的。這種向內觀察，反而能放鬆顧全大局。

所以，將注意放在觀察自己當下的狀態，例如：同時聽見蟲鳴鳥叫、聽見自己和別人的鼓聲，或用餘光看見周遭的環境。乍聽，會以為這是分心，但其實將心念「觀照」在這些其他事物的同時，仍能同步「打鼓」，這樣的學習狀態在內在反而是放鬆的。然而，觀照自己的樣子，同時思索事情或走路、吃飯等日常作務，確實是不容易。

真實觀照，並不是那麼容易。但這個「坐」，卻幫助我更明白那座山上的許多事，原來，先坐下來比較容易觀察自己。

現在回想起來，當年不知是言語障礙，還是方法問題，總之，在挫折

之後，我豁然開朗了。許多老先生的言語和訓練的目的，當時都不知所以然。甚至回台後成立「優」的最初幾年，也仍懵懵懂懂地摸索。然而，那幾年雖摸不著門路，對身為外省第二代的我來說，卻慶幸有那麼一段在台灣各個古老祭典儀式中，溯源探訪做田野的經驗。當年的「溯計畫」現在看起來雖非生命本質的探討，卻打開了我從小在眷村籬笆內成長的格局，而讓自己在這片生長的土地上重新長大。

打坐之後，我決定暫時不再重複老先生的任何訓練方法。我想先了解什麼是「觀照」，再去做那些複雜的訓練。所以直到現在，優人訓練方法較傾向「先打坐，再打鼓」，也是要先解決學習者自我觀照的認知。

二〇〇二年，我因緣來到離島馬祖，在一間殘破的百年老屋內閉關三十六天。這期間還遇到颱風，屋內四處漏雨水，連睡覺的地方都沒有，還有怎麼努力關也關不緊的門窗，吱嘎作響，聽起來有點恐怖。不過當時因

266

閉關的功課嚴謹，無暇顧慮那麼多。

閉關的第三十五天發生了一件事，這個事件，後來我放進了優的作品「金剛心」之中——哭與笑的那個段落。在靜坐中的這個發現，也讓我交出了多年前未完成的作業，也就是到底是誰在作夢的作業。

「那天我坐著，我只是坐著。」因為在那間小屋裡，什麼都不能做。要站，也沒什麼地方可以站，只能坐著。而且要在那三十六天中持完「本尊咒」一百萬遍，所以很忙，幾乎沒什麼閒暇時間，連睡覺都要精算，否則睡過了頭，就會做不完當日的功課。因此只能坐著，也就只是坐著。有一天，「眼前出現了一片光，我看見我，許多的我」。

之前多次打坐，我的頭部右半邊都會悶悶的，我知道那是以前曾經腦震盪的後遺症。這次閉關，坐到第十幾天時，有一天頭悶的現象不見了。

我覺得一定是我禪坐得非常好，所以把頭坐通了。接下來的十幾天，也都很輕鬆。直到第三十五天，突然，某個時刻一上坐，「頭悶」又出現了，跟第一天一樣。我當場錯愕！

這是怎麼一回事？先前頭悶的感覺不見了，確實不見了，現在又出現了，確實又出現了。為何又出現了呢？我納悶著，哪一個是假？哪一個是真？頭不會悶是假的，因為又悶了。但那不會悶──在當時是真的不會悶──難道會悶與不會悶都是假的嗎？

我突然覺得人很好笑，這些假象是自己想像的嗎？我放聲大笑，覺得人很荒謬，一定常常在製造假象，且信以為真地活在這些假象當中。想到這兒，突然又覺得人很可憐，就開始哭了起來。想到自己可能一輩子都在這樣的假象中而不自知，又因而放聲大哭！

268

演完了「金剛心」，哭與笑的自己也投射在劇中心裡。如果能夠讓老先生看到就好了。過了幾年，遇到一位師父，他聽說了「金剛心」的故事。我告訴他哭笑的原因，他說：「到了那個時候，你還讓頭腦這麼忙啊！」我恍然大悟：「啊！原來是頭腦在製造頭悶的荒謬。頭腦是那麼詭譎，瞬間又製造了哭笑的荒誕！」

原來當時那個大哭或大笑是一種明白。好像你被蒙在鼓裡很久，突然出來看清楚了，但同時又「想到」自己被蒙在鼓裡的無奈，而覺得悲哀或好笑。那位師父說，都是頭腦在作祟。所以，若回到當下，仍是「二六時中，不離那個」的片刻，又何來哭笑可為！「明白」就是「明白」，明白不需要聯想出為什麼明白，或明白了什麼。

原來，一山還有一山高，自己看見的仍是指月之手，那月仍在虛空無盡處。所以，不用喜悅，也毋需惆悵，回來當下「觀照」即可。

第三十四堂課

我懷疑自己

活著，就是因為還沒死，所以活著嗎？

這段期間在老先生的山上，我內心的確產生很大的觸動，對自己所接受的文化教育起了很大的懷疑。懷疑的是，二十多年來，在身心上到底種下的是什麼？對世界，對人們，甚至對於看事物的態度與方法，在在堆積著我這個人。表面上的我應該是什麼樣子，或者說，人們以為的我又是什麼樣子？由什麼東西堆積而成的呢？生長在台灣的我，台灣土地的一草一木可曾在我身上留下痕跡？

那天在電話中，朋友說，那是家鄉的土地、你生長的地方，不管她是

什麼樣，你都必須去面對、灌溉她。留在此無論你做什麼，又怎麼樣呢？

下學期開學前，我趁著中間的假日搬到了海邊的新家。那天在海邊，曬著太陽，竟動也不動地坐了近三個鐘頭，一口氣讀完了赫塞的《流浪者之歌》。自從搬來這個新家，對它既興奮又愛惜。不願離開這裡，也不希望朋友來訪，想要獨處的欲望極升。搬來的第一天，東摸摸西放放，到了晚上，望著這個整理好的新家，孤獨的感覺好強。但在讀《流浪者之歌》時，卻不感覺寂寞。也許因為書中人物所選擇的生活方式比較起來是更孤獨的，而苦修者的人生目的、追求的平靜，也只有在一個人的時候，才可能領悟吧！

赫塞苦修時學會了三件事：思考、等待和饑餓（thinking, waiting, fasting）。看起來，前面兩件事非經長時間修養，不能達成。所以，我以為至少可以試試不吃東西。沒想到試了幾天，還沒有真正讓自己感受到饑

餓，就又填飽它了。

關於「等待」，這個等待應該說是大的忍耐，或者恆心、毅力吧！這件事更難。還有「思考」，要成為智者，不是用學就可以學來的，也不是人家教就可以教得會的。

算了，暫且不去管這些名詞上的技巧，倒該仔細想想，自己活在這個世上的目的是什麼？是在追求什麼？還想要發現什麼？或者都不是，就只是一天天地過日子？

活著，就是因為還沒死，所以活著嗎？

我在這個人類的漩渦裡，像所有的普通人一樣，我吃、喝、穿衣，但我好像開始有些了解人類迷惘的一面，貪婪地、可憐地追逐著享樂，而

272

苦於享樂的一面。在這些痛苦中的人，我也和他們為伍，如果我能了解他們，而作一個平衡者——不可能改變所有人，甚至只能影響幾個人，但世上至少就少了一點痛苦，漩渦裡也只轉到某一個程度、某些地方、某些人中，可能就會有些平靜。

那麼世上的藝術家們又在做什麼？世界上什麼是好東西？藝術家到底在這世界上扮演什麼角色？是平靜世人？還是引起紛爭呢？

我在台灣長大，帶著六雙高跟鞋去紐約喝洋墨水。兩年後，在牧場裡跟老先生上了一年的課，在這裡我開始懷疑自己。那是第一次我開始懷疑自己，懷疑我的成長是偏頗的，懷疑我自以為是的藝術家身分，懷疑……。終於，我對自己問了這些問題。

第三十五堂課

去做你覺得重要的事

生活中有太多不重要的事，我們很容易成為生活的僕人。

去做你覺得重要的事吧！

不要掉入過去所受的教育、生活、行為所得到的印象漩渦裡。你一出生，就擁有與生俱來的自然本質。但是，當你接受教育時，就開始被教導什麼是好的行為、什麼是社會接受的行為，你應該表現出什麼樣子。所以，你失去了本然的天性，而成為一隻猴子。等到失去了所有的本性，你就如行屍走肉一般，只是一具死亡的身體，即使試著回想童年時代的行為，那依然還是印象罷了。

首先，去做你覺得重要而且必須做的事。那天老先生對我們說了如此

重要的話，而在我的記憶裡，他還說了什麼，我片片段段地將它憶起。

如果你不容易或很困難找到你的自然本質，那麼，就去做轉折。那個轉折是一個未知狀態，繼續做它就好。不斷去做，直到本質的你出現為止，那個獨一無二的你就會來到。

當你對參與者說，不要做很機械化的動作，但是那個機械化的動作在哪裡？是誰做的？你要給予具體的例子，不然他們會不清楚。如果你不直接說明，做對的人可能以為自己做錯了，而做錯的人還以為自己是對的。所以，不要籠統地說，要說出你的感覺，很直接地告訴他們。要告訴他們，這只是一個排練，犯錯是被允許的，所以要嘗試去冒險，要去做一些不一樣的事，即使會犯很大的錯誤也不要緊。然而，如果做一些我們都知道的事，那麼，你所犯的錯誤，我們也馬上會發現。

當你想要求別人對治他們的軟弱時，不可以用強迫的。你必須給他們充裕的時間，讓這些人慢慢達到他們的最高點；不要想以最快的速度立刻就達到。

所以，你自己應該怎麼做？應該注意些什麼？你應該告訴他們，做自己的行動，同時觀察別人在做什麼。

當你要帶領一群人進行一個群體的活動時，要去做你正在做的，同時要警覺別人在做什麼。當你感覺到某個人具有潛力時，就要去鼓勵他；當你去注意、去觀察，就會發現有哪個人你應該去接觸。有些人必須在事前先教他們，但是要小心，不要讓他們變成一種自動化的反應。

我們的內在也一直在尋找，也想嘗試去做一些事。如果我們正在觀察，我們就會跟它在相同的源頭上尋找。但是記住，不要去做那個形式。

當你指出人們的錯誤時，不要只是去看它的結果，而是要去看它還具有什麼可能性。

去做你覺得重要的事。老先生這句話我記得很清楚，生活中有太多不重要的事一直在找我們，而我們也很容易被帶走，而成為生活的僕人。那麼，首先，去做你覺得重要的事吧！

第三十六堂課

放下大師

我突然很想回家，
想要從自己的古老文化中去弄明白，什麼是人類文化源頭的力量？

People ask prophet: "Show me your God."
Prophet answers: "Show me your man. I will show you my God."

在我筆記本的最後一頁，這是老先生跟我們說的話。我不想翻譯，讓它以原文呈現。

一九八五年，從美國加州訓練坊回來之後，因為一直覺得跟老先生的工作尚未結束，仍然想繼續跟他學習。知道老先生已從加州移到義大利，

並且用法文工作後，我就先到法國，上了四個月的法文課。在法國期間，我聯絡上了加州一起工作的哈諾，他是旅居法國的哥倫比亞人，便先邀他到台灣來。透過蘭陵劇坊的協助，製作了「第一種身體的行動」。我們根據在加州所做的訓練，在外雙溪山上未完工的鄭成功大廟招收近二十位學員，用一個星期的時間，做了第一次在山上的表演訓練體驗營。體驗營結束後，我和哈諾去義大利再訪老先生。也在這次與老先生相遇之後，決定回台創立自己的劇場。

來到義大利的那一天，我非常興奮，也非常緊張。離開加州三年了，三年之中，我對加州的訓練念念不忘，也一直在台灣認真地用老先生的觀念與方法訓練台灣的年輕人。但因為覺得跟著老先生的訓練好像還沒告一段落，所以一直想回去和他繼續工作。去之前，我很慎重地想挑一個禮物從台灣帶過去給他。我想了很久，送什麼給他才是對的禮物？最後決定送他一個中國的雕刻品。我專程到三義，看到一個仰天大笑的木刻老翁。

我覺得這個禮物很好，很適合他，所以帶著這沉重的木刻雕像禮物到義大利，要送給老先生。

見到他之後，我很有禮貌地將這禮物拿出來送給他。他笑了笑，並沒有多看那個雕刻品，直接請助理放在一旁的架上。我當時環視了一下那間屋子，怎麼看都覺得這雕像在那個環境很多餘。其實在送他這個禮物的當下，我就發覺這個行為本身就是多餘的。我看著那哈哈大笑的老翁很尷尬地一直在架上，沒有被老先生帶走。

等到我們進去正式開始工作時，因為在場的大多是舊生，所以老先生叫我們呈現一些自己的創作給他看。我就將這三年來一直還在認真練習的「運行」做給他看。那是當初我們在加州，每天日落時必做的訓練。我一五一十照著當初在加州老先生所教的動作，很精確地做出來，並以為老先生一定會認為，這麼久了我都還會做，一定是經常練習的好學生。

280

沒想到他卻說：No, No, No. We don't do it like this. 然後他說現在我們這樣做，並叫了在場的弟子示範給我看。我當時有點錯愕。因為老先生當時教他們示範的方法，在加州時是不被允許的。老先生這樣改來改去，我怎麼知道怎樣才是對的！我心中突然產生了一個念頭：老先生都在改變了，我怎麼可以一直守著他已經做出來的東西？我必須知道他為什麼要做這些事，但不是守著他的成果——這個念頭一出現，在自己家鄉背後的這些祖先與文化，頓時都成為我心中的老先生了。

那次我在義大利遇到老先生時，他又叫我們創作神祕劇，我同樣也用一首歌來做。我記得當時有一個德國女演員，在她的作品裡，她拿出一個裝有水的臉盆，從其中拿出毛巾，然後擰那條毛巾。但那個擰毛巾的動作，老先生說他不相信，因為他認為她有「演戲」（pretend）的痕跡。那一次，我是邊唱歌摸著牆在做我的神祕劇。老先生在分析時，他說我的動作，他「相信」！這對我是一個很重要的鼓勵。但當時我仍不明白，到底

如何去分辨他所說的「相信」與「不相信」，以及為什麼神祕劇要用古老的記憶來創作。

我突然很想回家，想要從自己的古老文化中去弄明白，什麼是人類文化源頭的力量？什麼是老子、莊子？什麼是覺知、觀照？我要直接從自己的文化根源裡找到答案。

離開義大利之後，我從巴黎轉機回台灣，借宿朋友在巴黎的住所。我告訴朋友，我要回台灣創立自己的劇場。朋友說：「那就取個名字吧！就叫它『優劇場』！我正在寫我的戲劇論文，『優』是中國戲曲辭典裡第一個解釋名詞，是表演者的意思。」

「優劇場」就在「放下大師」的旅程中成立了。

表演課尚未結束

整理完這本書時，我眼中泛出淚光。已經三十年了，才將內心深處的記憶整理出來；一個很大的功課完成了。一九九八年暑假，我們在亞維儂演出時，本想邀他來看。那時他仍在義大利，但弟子們說，他已多年足不出戶了。大師在一九九九年一月十四日過世，那天，我在台中內觀中心閉關。在十天安靜地坐著之後，聽到這消息，心中沒有太大的起伏，只告訴自己，感謝老師的啟發。大師沒有看見我交的作業，也好，那就繼續寫作業吧！

感謝大師，在我生命懵懂的年紀遇見了他，雖然現在在實際對學生的訓練課程中，並沒有太多直接相關的方法，但，所有的觀念和觸動都在當時啟發，並在我的生活和工作中潛默化的影響著。

關於研究表演這門課，似乎是自己最大的直覺。雖然優人神鼓在打鼓，但所有的表演者除了鼓之外，每一個眼神、走路、舉手和態度，都在這門表演課堂的影響中，慢慢成長。表演課尚未結束。一個真正的表演者，是大師終生的職志；然而在我心中，也早已播下種籽。繼續做下去吧！「去做」就是了。

那年阿禪到印度旅行。那是他第四次到印度，住在菩提迦耶的一座緬甸寺廟裡。有一天早晨打坐的時候，他看到稻田裡有一隻正在覓食的鸛。鸛的動作輕盈靈巧，讓阿禪不禁看得入迷。看著，看著，阿禪發現自己跟這隻鸛的起心動念同步了，鸛一啄食、轉頭、抬腳，他都感同身受。

這是一種與物體打成一片、物我合一的階段。我看見阿禪從拒絕演戲到現在……；優人的道路，是一個不斷搜尋的路。繼續下去吧，「去做」就是了。一位真正的表演者，是需要一種真功夫的，老先生說，在東方那未知的古人智慧裡。

下一階段的表演課，我們將探討「一位真正的表演者」。

藝術設計 | LA013B

劉若瑀的三十六堂表演課

作者 — 劉若瑀‧優人神鼓創辦人
總編輯 — 吳佩穎
特約編輯 — 周宜靜
文稿整理 — 田麗卿‧張煦
內頁照片提供 — 優表演藝術劇團‧攝影：Chris Roesing White Bird（彩16）／李銘訓（彩頁13, 17）／
　　　　　　　林益慶（彩頁24-25）／翁清賢（彩頁1）／張志偉（彩頁14-15, 22-23, 28）／張智銘
　　　　　　　（彩頁18-19, 20-21, 26-27, 29, 30-31）／許斌（彩頁12）／郭重光（彩頁10-11, 內頁
　　　　　　　274）／潘小俠（彩頁2-3, 4, 5, 6, 8-9）／謝春德（彩頁7, 32）

封面照片攝影 — 張志偉
美術設計 — 江孟達工作室

出版者 — 遠見天下文化出版股份有限公司
創辦人 — 高希均‧王力行
遠見‧天下文化‧事業群 董事長 — 高希均
事業群發行人／CEO — 王力行
天下文化社長 — 林天來
天下文化總經理 — 林芳燕
國際事務開發部兼版權中心總監 — 潘欣
法律顧問 — 理律法律事務所陳長文律師　著作權顧問 — 魏啟翔律師
社　　址 — 台北市 104 松江路 93 巷 1 號 2 樓
讀者服務專線 — （02）2662-0012　　傳真 — （02）2662-0007 2662-0009
電子信箱 — cwpc@cwgv.com.tw
直接郵撥帳號 — 1326703-6 號 遠見天下文化出版股份有限公司

電腦排版 — 極翔企業有限公司
製版廠 — 東豪印刷事業有限公司
印刷廠 — 祥峰印刷事業有限公司
裝訂廠 — 聿成裝訂股份有限公司
登記證 — 局版台業字第 2517 號
總經銷 — 大和書報圖書股份有限公司　　電話 — （02）8990-2588
出版日期 — 2020 年 12 月 15 日第二版第 3 次印行

定價 — 380 元
EAN — 4713510946039
書號 — LA013B

天下文化官網　bookzone.cwgv.com.tw
本書如有缺頁、破損、裝訂錯誤，請寄回本公司調換。
本書僅代表作者言論，不代表本社立場。

國家圖書館出版品預行編目資料

劉若瑀的三十六堂表演課／劉若瑀 著
　-- 第一版. -- 臺北市：遠見天下，2011.09
　面；　公分. --（藝術設計；LA013B）
ISBN: 978-986-216-811-0（平裝）

1. 表演藝術　2. 文集
980.7　　　　　　　　　　100016390